老子道德經

행서
1

柏山 吳 東 燮
Baeksan Oh Dong-Soub

㈜이화문화출판사

도덕경은 오래된 경전이지만 여전히 우리들에게 커다란 교훈을 주고 있다. 「도덕경」은 道家 철학의 창시자인 노자가 저술한 경전으로 「노자」 또는 「노자도덕경」으로 부르며 모두 5000여 자, 81장으로 구성되어 있다. 이중 상편 37장은 '道經', 하편 44장은 '德經'으로 구분되는데 이 두 편을 합쳐서 '도덕경'으로 부르는 것이다.

돌아보면 기술문명과 물질문명이 고도로 성행하여 신기와 이욕만 추구하고, 인간관계와 국제관계 또한 고도의 무한경쟁만 추구하다보니 온갖 사회 문제가 우리를 어렵게 만들고 있다. 경쟁의 최정점에 있는 사람들과 경쟁의 가장 아래에 있는 사람들 사이에 형성된 벽이 사회의 단절과 부조리를 심화하여 끊임없이 상실을 안겨주고 있다. 이러한 상실을 극복하여 삶의 가치를 인식하기 위해서는 추상적인 道와 구체적인 德이 하나가 된 「도덕경」에서 수신과 치국의 길을 찾을 필요가 있는 것이다.

노자의 철학은 한 마디 개념으로 집약한다면 '道'라고 말할 수 있다. 道라는 것은 보아도 볼 수 없고, 들어도 들을 수 없으며, 잡아도 잡을 수 없는 것이지만 이 무형의 道가 유형의 일체사물을 지배하는 것이다. 無는 텅 비어서 아무 것도 없는 것이 아니라 有와 더불어 만물을 총괄하는 성질을 가지는데 이 無의 존재는 일상생활이나 사회생활에서 잠시도 떠나지 않는다. 노자는 그것을 '모양없는 모양이요 형체없는 형상'이라고 하였다. 그래서 無가 바로 道이고 道가 바로 無인 것이다.

노자도덕경은 오랜 역사를 통하여 여러 본이 전해오는데 본 서는 왕필본에 근거한 「老子繹讀」(任繼愈著 금장태역)을 범본으로 하였다. 본 「행서도덕경」을 임서하면서 이러한 도덕경의 심오한 사상을 음미하고, 자신의 삶을 성찰하다보면 자신의 성정이 수양되고 삶의 지혜가 터득될 것이다. 그 동안 익힌 필법으로 좋은 서체를 따라 임서하면서 시문을 음미하다보면 자기도 모르게 서예의 삼매에 들게된다. 소식은 "해서에서 행서가 생기고, 행서에서 초서가 생긴다"(眞生行 行生草)고 하였다. 지금까지 초서시리즈 10권을 완간하여 서가의 애호를 받고 있지만 이 초서를 더욱 강화하고, 행서의 서체미를 연마하기 위하여 이번에 행서시리즈를 시작하게 되었으며, 그 첫 권으로 본 행서 「노자도덕경」을 출간하게 되었다.

인생은 유한하지만 배움은 무한하다. 아무쪼록 열 권의 초서시리즈와 도덕경으로 시작하는 행서시리즈를 잘 활용하여 서예의 깊고 먼 필법을 터득하여 오묘한 서예술의 경지에서 유유자적 노닐게 되기를 기원한다.

지금까지 초서시리즈 10권, 반야심경 10체 6권을 출판하여주신 이화문화출판사 사원 여러분과 이홍연 회장님께 심심한 감사를 드린다.

2021년 辛丑年 立秋節 二樂齋松窓下

柏山 吳東燮 求教

老子道德經

道可道非常道名可名非
常名無名天地之始有名
萬物之母故常無欲以觀
其妙常有欲以觀其徼此
兩者同出而異名同謂之
玄玄之又玄眾妙之門

〈一章〉

<table>
<tr><td>도 가 도 비 상 도</td></tr>
<tr><td>道可道 非常道</td></tr>
<tr><td>명 가 명 비 상 명</td></tr>
<tr><td>名可名 非常名</td></tr>
<tr><td>무 명 천 지 지 시 유 명 만 물 지 모</td></tr>
<tr><td>無名 天地之始 有名 萬物之母</td></tr>
<tr><td>고 상 무 욕 이 관 기 묘</td></tr>
<tr><td>故常無欲 以觀其妙</td></tr>
<tr><td>상 유 욕 이 관 기 요</td></tr>
<tr><td>常有欲 以觀其徼</td></tr>
<tr><td>차 양 자 동 출 이 이 명</td></tr>
<tr><td>此兩者 同出而異名</td></tr>
<tr><td>동 위 지 현 현 지 우 현</td></tr>
<tr><td>同謂之玄 玄之又玄</td></tr>
<tr><td>중 묘 지 문</td></tr>
<tr><td>衆妙之門</td></tr>
</table>

〈二章〉

천 하 개 지 미 지 위 미 사 오 의
天下皆知美之爲美 斯惡矣
개 지 선 지 위 선 사 불 선 의
皆知善之爲善 斯不善矣
고 유 무 상 생 난 이 상 성
故有無相生 難易相成
장 단 상 형 고 하 상 경 음 성 상 화
長短相形 高下相傾 音聲相和

〈一章〉

道라고 말할 수 있는 道는 영원한 道가 아니고, 이름으로 부를 수 있는 이름은 영원한 이름이 아니다. 무명은 천지의 시작이고, 유명은 만물의 어미이다. 그러므로 항상 형상이 없는 곳에서 道의 미묘함을 인식하고, 항상 형상이 있는 곳에서 道의 종극을 인식한다. 이 둘(유형과 무형)은 같은 것을 말하지만 명칭이 다를 뿐이다. 둘 다 道의 넓고 깊음을 일컫는데, 넓디넓고, 깊디깊으니, 모든 오묘한 것들이 드나드는 문이 되는 것이다.

〈二章〉

천하의 사람들은 모두 어떤 것이 아름다운지 알고 있는데 이것은 바로 추함이 있기 때문이다. 모두 어떤 것이 좋은 것인지 알고 있는데 이것은 바로 좋지 못한 것이 있기 때문이다. 그러므로 있고 없음이 서로 생겨나고, 어렵고 쉬움이 서로 이루어지고, 길고 짧음이 드러나 서로 비교된다. 높고 낮음이 서로 대비되며, 음률과 소리가 서로 조화를 이루며,

相和前後相隨是以聖人
處無爲之事行不言之教
萬物作焉而不爲始生而
不有爲而不恃功成而弗
居夫唯不居是以不去
不尚賢使民不爭不貴難

전후상수 시이성인
前後相隨 是以聖人

처무위지사 행불언지교
處無爲之事 行不言之敎

만물작언이불위시
萬物作焉而不爲始

생이불유
生而不有

위이불시 공성이불거
爲而不恃 功成而不居

부유불거 시이불거
夫唯不居 是以不去

〈三章〉

불상현 사민부쟁
不尙賢 使民不爭

불귀난득지화
不貴難得之貨

사민불위도 불견가욕
使民不爲盜 不見可欲

사민심불란
使民心不亂

시이성인지치
是以聖人之治

허기심 실기복
虛其心 實其腹

약기지 강기골
弱其誌 强其骨

상사민무지무욕
常使民無知無欲

앞과 뒤가 서로 따른다. 그러므로 성인은 무위로써 일을 처리하고, 무언으로 가르치며, 만물의 생장변화에 간섭하지 않고, 만물을 생육하지만 소유하지 않는다. 만물을 위해 힘쓰고도 자랑하지 않으며, 功을 이루어도 공로를 자처하지 않는다. 그러므로 그의 공적은 사라지지 않는 것이다.

〈三章〉

현명한 사람을 받들지 않으면 백성들은 다투는 일이 없게 되고, 얻기 힘든 재물을 귀하게 여기지 않으면, 백성들은 도둑질하는 일이 없게 되며, 욕심낼 것이 보이지 않으면 백성들의 마음은 어지럽지 않게 된다. 그러므로 성인의 나라 다스림은 그 마음에 욕심을 없게 하고, 그 배를 든든하게 채워주며, 백성들의 의지를 유연하게 하고, 백성들의 뼈대를 강건하게 하며, 항상 백성들로 하여금 아는 것도 없고, 욕심도 없게 하는 것이다.

无欲使夫智者不敢為也
為无為則无不治

道沖而用之或不盈淵兮
似萬物之宗挫其銳解其

紛和其光同其塵湛兮似
或存吾不知誰之子象帝

사 부 지 자 불 감 위 야
使夫智者不敢爲也

위 무 위 즉 무 불 치
爲無爲則無不治

〈四章〉

도 충 이 용 지 혹 불 영
道沖而用之 或不盈

연 혜 사 만 물 지 종
淵兮 似萬物之宗

좌 기 예 해 기 분
挫其銳 解其紛

화 기 광 동 기 진
和其光 同其塵

담 혜 사 혹 존
湛兮 似或存

오 부 지 수 지 자
吾不知誰之子

상 제 지 선
象帝之先

〈五章〉

천 지 불 인
天地不仁

이 만 물 위 추 구
以萬物爲芻狗

성 인 불 인
聖人不仁

이 백 성 위 추 구
以百姓爲芻狗

천 지 지 간
天地之間

기 유 탁 약 호
其猶橐籥乎

대저 지혜롭다는 사람으로 하여금 감히
작위하는 바를 없게 하여 무위를 행하면
다스려지지 않음이 없게 될 것이다.

〈四章〉

道는 텅 비어 있다. 그러나 아무리 사용
해도 다 쓰지 못한다. 그윽하기가 만물
의 으뜸인 듯하다. 날카로움을 무디게
하고, 얽힘을 풀어주며, 강한 빛을 누그
러뜨려 티끌과 같이 한다. 깊고 맑아서
없는 것 같지만 늘 존재하는 듯하다.
나는 道가 어디에서 생겨났는지 모르지
만 하느님보다 먼저인 것 같다.

〈五章〉

천지는 인자하지 않아서 만물을 풀강아
지처럼 다루며, 성인은 인자하지 않아서
백성을 풀강아지처럼 다룬다.
하늘과 땅 사이는 풀무와 같지 않은가?

而不屈動而愈出多言數窮不如守中

谷神不死是謂玄牝玄牝之門是謂天地根綿綿若

存用之不勤

天長地久天地所以能長

허 이 불 굴 동 이 유 출
虛而不屈 動而愈出
다 언 삭 궁 불 여 수 중
多言數窮 不如守中

〈六章〉
곡 신 불 사 시 위 현 빈
谷神不死 是謂玄牝
현 빈 지 문 시 위 천 지 근
玄牝之門 是謂天地根
면 면 약 존 용 지 불 근
綿綿若存 用之不勤

〈七章〉
천 장 지 구
天長地久
천 지 소 이 능 장 차 구 자
天地所以能長且久者
이 기 불 자 생 고 능 장 생
以其不自生 故能長生
시 이
是以
성 인 후 기 신 이 신 선
聖人後其身而身先
외 기 신 이 신 존
外其身而身存
비 이 기 무 사 야
非以其無私耶
고 능 성 기 사
故能成其私

속이 텅 비어도 찌부러지지 않고,
풀무질 할수록 더 많이 내뿜는다.
말이 많으면 자주 궁해지니
중도를 지키는 것만 못하다.

〈六章〉
골짜기의 신은 죽지 않으니, 이를 일컬
어 가믈한 암컷이라 한다. 가믈한 암컷
의 아랫문은 천지의 근원이다. 끊어지지
않고 이어지는 듯하여, 아무리 써도 다
하지 않는다.

〈七章〉
천지는 너르고 오래간다. 천지가 너르고
오래갈 수 있는 것은 그 존재가 자기만
을 위하지 않기 때문이다. 그러므로 능
히 장생할 수 있는 것이다. 이 때문에 성
인은 자신을 뒤에 두지만, 도리어 자신
이 앞에 서 있게 되고, 자신의 몸 밖에
멀리 있으면서도 오히려 자신의 몸 안에
존재하는 것이다. 이것은 사사로움이 없
기 때문이 아니겠는가? 그러므로 자기
의 사사로움을 이루어낼 수 있다.

上善若水水善利萬物而

不爭處眾人之所惡故幾

於道居善地心善淵與善

仁言善信政善治事善能

動善時夫唯不爭故無尤

持而盈之不如其已揣而

〈八章〉

상선약수 수선리만물이부쟁
上善若水 水善利萬物而不爭
처 중인지소오 고기어도
處衆人之所惡 故幾於道
거선지 심선연 여선인
居善地 心善淵 與善仁
언선신 정선치 사선능
言善信 正善治 事善能
동선시 부유부쟁 고무우
動善時 夫唯不爭 故無尤

〈九章〉

지이영지 불여기이
持而盈之 不如其已
췌이예지 불가장보
揣而銳之 不可長保
금옥만당 막지능수
金玉滿堂 莫之能守
부귀이교 자유기구
富貴而驕 自遺其咎
공수신퇴 천지도야
功遂身退 天之道也

〈十章〉

재영백포일 능무리호
載營魄抱一 能無離乎

〈八章〉

가장 좋은 것은 물과 같다. 물은 만물을
이롭게 하면서도 이익을 다투지 않으며,
많은 사람이 싫어하는 낮은 곳으로 가기
를 좋아하니 道에 가깝다. 거처할 때는
땅의 형편에 잘 적응하고, 마음을 품을
때는 물처럼 깊게 하며, 사람과 함께 할
때는 어진 마음을 잘 가진다. 말을 할 때
는 물처럼 진실하고, 다스릴 때는 물처
럼 질서가 있다. 일할 때는 물처럼 잘 처
리하며, 행할 때는 물처럼 바른 때를 잘
가린다. 물처럼 만물과 다투지 아니하니
허물이 없는 것이다.

〈九章〉

가득 찬 것을 계속 유지함은 그것을 그
만 두는 것만 못하고, 갈아서 그것을 날
카롭게 하면 오래 보존하지 못한다. 金
과 玉이 집안에 가득 쌓여 있으면 그것
을 지킬 수 없으며, 부귀하여 교만해지
면 스스로 재앙을 초래하게 된다. 功을
이루었으면 몸을 물러나게 하는 것이 하
늘의 道이다.

〈十章〉

정신과 몸을 하나로 합하면 능히 떨어지
지 않을 수 있겠는가?

氣致柔能嬰兒乎滌除玄
覽能無疵乎愛民治國能
无知乎天門開闔能為雌
乎明白四達能无為乎生
之畜之生而不有為而不
恃長而不宰是謂玄德

전기치유 능영아호
專氣致柔 能嬰兒乎

척제현람 능무자호
滌除玄覽 能無疵乎

애민치국 능무지호
愛民治國 能無知乎

천문개합 능위자호
天門開闔 能爲雌乎

명백사달 능무위호
明白四達 能無爲乎

생지축지
生之畜之

생이불유 위이불시
生而不有 爲而不恃

장이부재 시위현덕
長而不宰 是謂玄德

〈十一 章〉

삼십폭공일곡
三十輻共一轂

당기무 유거지용
當其無 有車之用

연식이위기
埏埴以爲器

당기무 유기지용
當其無 有器之用

착호유이위실
鑿戶牖以爲室

당기무 유실지용
當其無 有室之用

氣를 지키고 유약하면 능히 갓난 아이와 같을 수 있겠는가?

잡념을 제거하고 깊이 정관하면 능히 흠이 없을 수 있겠는가?

백성을 사랑하고 나라를 다스리면 능히 지력을 쓰지 않을 수 있겠는가?

生과 死의 하늘문이 열리고 닫히는데 능히 암컷의 덕성을 지킬 수 있겠는가?

명백히 깨달아 사방에 통달함에 능히 무위를 지킬 수 있겠는가?

만물을 낳아주고 길러줌에 있어 낳아 기르지만 소유하지 않고, 지으면서 지은 것에 기대려고 하지 않으며, 만물을 포용하지만 다스리지 않으니, 이것을 일컬어 '玄德'이라 한다.

〈十一 章〉

서른 개 바퀴살이 바퀴통 하나에 모였으나, 바퀴통 속의 빈 구멍이 수레를 쓸모 있게 한다. 진흙을 빚어서 그릇을 만들지만 그릇 속의 빈 공간이 그릇을 쓸모 있게 한다. 창문을 내어 방을 만들지만 그 방의 빈 공간이 방을 쓸모있게 한다.

難得之以為用
五色令人目盲五音令人

耳聾五味令人口爽馳騁
畋獵令人發狂難得之貨

令人行妨是以聖人為腹
不為目故去彼取此

고 유 지 이 위 리　무 지 이 위 용
故有之以爲利 無之以爲用

〈十二 章〉

오 색 령 인 목 맹　오 음 령 인 이 농
五色令人目盲 五音令人耳聾

오 미 령 인 구 상
五味令人口爽

치 빙 전 렵 령 인 발 광
馳騁畋獵令人發狂

난 득 지 화 령 인 행 방
難得之貨令人行妨

시 이 성 인 위 복 불 위 목
是以聖人爲腹不爲目

고 거 피 취 차
故去彼取此

〈十三 章〉

총 욕 약 경　귀 대 환 약 신
寵辱若驚 貴大患若身

하 위 총 욕 약 경　총 위 하
何謂寵辱若驚 寵爲下

득 지 약 경　실 지 약 경
得之若驚 失之若驚

시 위 총 욕 약 경
是謂寵辱若驚

하 위 귀 대 환 약 신
何謂貴大患若身

그러므로 有가 사람에게 주는 유용함은
無의 쓸모가 있기 때문이다.

〈十二 章〉

오색의 찬란한 색채는 사람의 눈을 멀게
하고, 오음의 좋은 음악은 사람의 귀를
멀게 하며, 오미의 맛좋은 음식은 사람
의 입맛을 물리게 하며, 말을 타고 짐승
을 쫓는 사냥은 사람의 마음을 혼란하게
하며, 얻기 어려운 재물은 사람의 행동
을 어지럽게 만든다. 이로써 성인은 배
부름을 구하지 눈치레를 구하지 않는다.
그러므로 저것(目)을 버리고 이것(腹)을
구한다.

〈十三 章〉

총애와 치욕을 놀란 듯이 하고, 큰 근심
을 몸과 같이 귀하게 여긴다. 무엇을 일
러 총애와 치욕을 놀란 듯이 한다고 하
는가? 총애는 항상 치욕이 되기 마련이
니, 총애를 얻어도 놀란 듯이 하고, 총
애를 잃어도 놀란 듯이 하니 이것을 일
러 총애와 치욕을 놀란 듯이 한다는 것
이다. 무엇을 일러 큰 근심을 몸과 같이
귀하게 여긴다고 하는가?

有大患者為吾有身及吾無身吾有何患故貴以身

為天下若可寄天下愛以身為天下若可託天下

視之不見名曰夷聽之不聞名曰希搏之不得名曰

오 소 이 유 대 환 자 위 오 유 신
吾所以有大患者 爲吾有身

급 오 무 신 오 유 하 환
及吾無身 吾有何患

고 귀 이 신 위 천 하 약 가 기 천 하
故貴以身爲天下 若可寄天下

애 이 신 위 천 하 약 가 탁 천 하
愛以身爲天下 若可託天下

〈十四章〉

시 지 불 견 명 왈 이
視之不見 名曰夷

청 지 불 문 명 왈 희
聽之不聞 名曰希

박 지 부 득 명 왈 미
搏之不得 名曰微

차 삼 자 불 가 치 힐
此三者 不可致詰

고 혼 이 위 일
故混而爲一

기 상 불 교 기 하 불 매
其上不皦 其下不昧

승 승 불 가 명
繩繩不可名

복 귀 어 무 물
復歸於無物

시 위 무 상 지 상 무 물 지 상
是謂無狀之狀 無物之象

나에게 큰 근심이 있는 것은 나에게 몸이 있기 때문이니, 나에게 몸이 없다면 나에게 무슨 근심이 있겠는가?

그러므로 자기 몸을 귀하게 여기는 것처럼 천하를 귀하게 여기는 사람에게 가히 천하를 맡길 수 있고, 자기 몸을 아끼는 것처럼 천하를 아끼는 사람에게 가히 천하를 맡길 수 있다.

〈十四章〉

보려고 해도 보이지 않는 것을 '夷'라고 하고, 들으려 해도 들리지 않는 것을 '希'라고 하며, 만지려 해도 만져지지 않는 것을 '微'라고 한다.

이 셋은 궁구하여 밝힐 수 없으니 뭉뚱그려 하나로 삼는다. 위에서 보아도 밝지 않고, 아래에서 보아도 어둡지 않아, 이어지고 이어져 이름할 수 없다.

형상 없는 상태로 돌아가니 이를 일컬어 모양 없는 모양이요, 형체 없는 형상이라 하며,

象是謂惚恍迎之不見其首隨之不見其後執古之

道以御今之有能知古始是謂道紀

古之善為士者微妙玄通深不可識夫唯不可識故



시 위 홀 황
是 謂 惚恍

영 지 불 견 기 수
迎之不見其首

수 지 불 견 기 후
隨之不見其後

집 고 지 도　이 어 금 지 유
執古之道 以御今之有

능 지 고 시　시 위 도 기
能知古始 是謂道紀

〈十五章〉

고 지 선 위 사 자
古之善爲士者

미 묘 현 통　심 불 가 식
微妙玄通 深不可識

부 유 불 가 식
夫惟不可識

고 강 위 지 용
故强爲之容

예 혜　약 동 섭 천
豫兮 若冬涉川

유 혜　약 외 사 린
猶兮 若畏四隣

엄 혜 기 약 용
儼兮 其若容

환 혜　약 빙 지 장 석
渙兮 若冰之將釋

돈 혜 기 약 박
敦兮 其若樸

광 혜 기 약 곡
曠兮 其若谷



이를 '황홀'이라 일컫는다.

맞이하고자 해도 그 머리를 볼 수 없고,

뒤 따르고자 해도 그 뒤를 보지 못한다.

옛날의 道를 가지고 지금의 세상을 다스리면 능히 옛 시원을 알 수 있으니,

이를 일컬어 '道의 벼리'라 한다.

〈十五章〉

예로부터 道를 잘 체득하는 사람은

미묘하고 현통하여 그 깊이를 알 수가 없다.

오직 알 수 없기 때문에 그 모습을 억지로 그려본다.

조심함이여 겨울에 언 강물을 건너는 듯하며,

삼가함이여 주위를 두렵게 살피는 듯하며,

근엄함이여 귀한 손님을 접대하듯 하며,

온화함이여 마치 얼음이 녹는 듯하며,

순박함이여 마치 조각하지 않은 통나무인 듯하며,

광활함이여 마치 깊은 골짜기인 듯하며,

其者濁孰能濁以止靜之徐清孰能安以久動之徐

生保此道者不欲盈夫唯不盈故能蔽而新成

致虛極守靜篤萬物並作吾以觀復夫物芸芸各復

혼 혜　기 약 탁
混兮 其若濁

숙 능 탁 이 지　정 지 서 청
孰能濁以止 靜之徐淸

숙 능 안 이 구　동 지 서 생
孰能安以久 動之徐生

보 차 도 자 불 욕 영
保此道者不欲盈

부 유 불 영　고 능 폐 이 신 성
夫唯不盈 故能蔽而新成

〈十六章〉

치 허 극　수 정 독
致虛極 守靜篤

만 물 병 작　오 이 관 복
萬物竝作 吾以觀復

부 물 운 운　각 복 귀 기 근
夫物芸芸 各復歸其根

귀 근 왈 정　시 왈 복 명
歸根曰靜 是曰復命

복 명 왈 상　지 상 왈 명
復命曰常 知常曰明

부 지 상　망 작 흉
不知常 妄作凶

지 상 용　용 내 공
知常容 容乃公

공 내 왕　왕 내 천　천 내 도
公乃王 王乃天 天乃道

혼탁함이여 마치 흐린 물과 같은 듯하다.
누가 능히 자기를 흐리는 더러움을 가라
앉히고, 물을 서서히 맑게 하며, 누가
능히 자기를 오래 안정시켜 서서히 맑은
道가 생기게 할 수 있는가?
道를 보전하는 자는 채우려 하지 않으
니, 능히 자기를 낡게 하면서도 새롭게
작위하지 않을 수 있는 것이다.

〈十六章〉

비움에 이르기를 지극히 하고, 고요함
지키기를 돈독히 한다. 만물이 더불어
함께 자라는데 나는 돌아감을 볼 뿐이
다. 대저 만물은 무성하게 자라지만 각
각 다시 그 근원으로 돌아갈 뿐이다.
근원으로 돌아감을 고요함이라 하고, 이
를 일컬어 본성의 회복이라 한다.
본성의 회복을 일컬어 평상심이라 하고,
평상심을 아는 것을 깨달음이라 한다.
평상심을 모르면 망령되어 흉하고, 평상
심을 알면 너그럽게 된다. 너그러우면
공정하게 되고, 공정하게 되면 왕이 될
수 있고, 왕이 되면 하늘에 부합할 수 있
다. 하늘에 부합하는 것이 바로 道이니,

道乃久沒身不殆
太上不知有之其次親而

譽之其次畏之其次侮之
信不足焉有不信焉悠兮

其貴言功成事遂百姓皆
謂我自然

도 내 구 몰 신 불 태
道乃久 沒身不殆

〈十七章〉
태 상 부 지 유 지 기 차 친 이 예 지
太上 不知有之 其次 親而譽之

기 차 외 지 기 차 모 지
其次 畏之 其次 侮之

신 불 족 언 유 불 신 언
信不足焉 有不信焉

유 혜 기 귀 언 공 성 사 수
悠今 其貴言 功成事遂

백 성 개 위 아 자 연
百姓皆謂我自然

〈十八章〉
대 도 폐 유 인 의 지 혜 출 유 대 위
大道廢 有仁義 智慧出 有大僞

육 친 불 화 유 효 자 국 가 혼 란
六親不和 有孝慈 國家昏亂

유 충 신
有忠臣

〈十九章〉
절 성 기 지 민 리 백 배
絶聖棄智 民利百倍

道에 부합하면 장구할 수 있고, 몸이 없
어져도 천지와 생몰하니 위태롭지 않은
것이다.

〈十七章〉
가장 훌륭한 군주는 백성들이 그가 있는
것도 알지 못하며, 그 다음은 백성들이
그와 가까이 하며 그를 찬양하고, 그 다
음은 백성들이 그를 두려워하고, 그 다
음은 백성들이 그를 경멸하는 군주이다.
군주에 대한 믿음이 부족하면 반드시 백
성의 불신이 생긴다. 훌륭한 군주는 유
유하여 명을 내리지 않지만 功을 이루
고, 일이 잘 성취되는데 백성들 스스로
그렇게 한 것이라고 말한다.

〈十八章〉
큰 道가 없어지면 비로소 仁義가 출현하
고, 지혜가 나타나면 거대한 위선이 있
게 된다. 육친이 화목하지 못하면 효도
와 자애가 생기고, 국가가 혼란에 빠지
면 충신이 나타나게 된다.

〈十九章〉
성스러움과 지혜를 버리면
백성의 이로움이 백 배가 되고,

〈十九章〉 〈十八章〉

27

棄義民復孝慈絶巧棄利盜賊無有此三者以為文不足故令有所屬見素抱樸少私寡欲絶學無憂唯之與阿相去幾何善之與惡相去若何

絶仁棄義 民復孝慈
절 인 기 의 민 복 효 자

絶巧棄利 盜賊無有
절 교 기 리 도 적 무 유

此三者 以爲文 不足
차 삼 자 이 위 문 부 족

故令有所屬
고 령 유 소 속

見素抱樸 少私寡欲
견 소 포 박 소 사 과 욕

〈二十章〉
絶學無憂
절 학 무 우

唯之與阿 相去幾何
유 지 여 아 상 거 기 하

善之與惡 相去若何
선 지 여 오 상 거 약 하

人之所畏 不可不畏
인 지 소 외 불 가 불 외

荒兮 其未央哉
황 혜 기 미 앙 재

衆人熙熙 如享太牢
중 인 희 희 여 향 태 뢰

如春登臺 我獨泊兮
여 춘 등 대 아 독 박 혜

其未兆 如嬰兒之未孩
기 미 조 여 영 아 지 미 해

儽儽兮 若無所歸
래 래 혜 약 무 소 귀

어짊과 의로움을 버리면 백성은 효성과 자애를 회복하고, 巧利를 버리면 도적이 없어지게 된다. 이 셋(聖智 仁義 巧利)은 겉치레일 뿐이며, 천하를 다스리는데는 부족하다. 그러므로 겉으로 단순하고, 속으로 소박하여, 사사로움과 욕심을 줄이도록 해야 한다.

〈二十章〉
배움을 끊으면 근심이 없어지게 된다.
승낙과 거절 차이가 얼마일까?
좋음과 싫음의 차이가 얼마일까?
남이 두려워하는 것을 두려워하지 않을 수 없으니, 넓고 큼이여 그렇게 따르는 것이 끝이 없다.
세상 사람들은 기뻐하여 마치 성대한 제례 잔치를 즐기는 것 같고, 봄날 누대에 오르는 것 같다.
나만 홀로 담박하여 아무 느낌이 없으니 아직 웃음소리를 낼 줄 모르는 갓난아이와 같고, 피로에 지쳐 돌아갈 곳이 없는 것 같다.

儽兮若無所歸。衆人皆有

餘，而我獨若遺。我愚人之

心也哉，沌沌兮。俗人昭昭，

我獨昏昏。俗人察察，我獨

悶悶。澹兮其若海，飂兮若

無所止。衆人皆有以，而我

중인개유여 이아독약유
衆人皆有餘 而我獨若遺

아우인지심야재 돈돈혜
我愚人之心也哉 沌沌兮

속인소소 아독혼혼
俗人昭昭 我獨昏昏

속인찰찰 아독민민
俗人察察 我獨悶悶

담혜기야해
澹兮其若海

료혜약무소지
飂兮若無所止

중인개유이
衆人皆有以

이아독완사비
而我獨頑似鄙

아독이어인
我獨異於人

이귀식모
而貴食母

〈二十一 章〉

공덕지용 유도시종
孔德之容 惟道是從

도지위물 유황유홀
道之爲物 惟恍惟惚

홀혜황혜 기중유상
惚兮恍兮 其中有象

황혜홀혜
恍兮惚兮

세상 사람들은 모두 여유로운데
나만 홀로 가진게 없는 것 같다.
나는 어리석은 사람의 마음인지
혼란스럽구나.
사람들은 모두 저리도 분명한데
나만 이리도 어리석구나.
사람들은 모두 저리도 총명한데
나만 홀로 답답할 뿐이네.
아득하여 마치 끝없는 대해와 같고,
공허하여 그침이 없는 것 같다.
사람들은 다 쓰임이 있는데
나만 홀로 어리석고 무능하다.
내가 남과 다른 것은
만물의 근원인 道의 귀함을 알 뿐이다.

〈二十一 章〉

큰 德의 모습은 道와 일치하는 데 있다.
道라는 것은 오직 恍하고, 오직 惚하다.
道가 저리도 황홀하지만
황홀속에 道의 형상이 있고,
저리도 황홀하지만,

獨頑似鄙 我獨異於人 而
貴食母

孔德之容惟道是從道之
爲物惟恍惟惚惚兮恍兮

31

其中有象恍兮惚兮其

中有物窈兮冥兮其中

有精其精甚真其中有信

自古及今其名不去以閲

眾甫吾何以知眾甫之狀

哉以此

기 중 유 물
其中有物
요 혜 명 혜 기 중 유 정
窈兮冥兮 其中有精
기 정 심 진 기 중 유 신
其精甚眞 其中有信
자 고 급 금 기 명 불 거
自古及今 其名不去
이 열 중 보
以閱衆甫
오 하 이 지 중 보 지 상 재
吾何以知衆甫之狀哉
이 차
以此

〈二十二 章〉
곡 즉 전 왕 즉 직
曲則全 枉則直
와 즉 영 폐 즉 신
窪則盈 敝則新
소 즉 다 다 즉 혹
少則多 多則惑
시 이
是以
성 인 포 일 위 천 하 식
聖人抱一 爲天下式
불 자 견 고 명
不自見 故明
불 자 시 고 창
不自是 故彰

황홀한 속에 道의 실체가 있다.
저리도 심원하고 어둡지만 그 속에 정기를 함유하고 있고, 그 정기가 참되니 그 속에 믿음이 있다.
옛날부터 지금까지 그 이름이 떠나지 않으니, 道에 근거해야 만물의 시원을 인식할 수 있다.
내가 어찌하여 만물의 시원이 그러함을 아는가?
바로 이것(道)으로 안다.

〈二十二 章〉
휘어지면 온전해지고, 구부리면 곧아지며, 패이면 가득하게 되고, 낡으면 새롭게 되며, 적으면 얻어지고, 많으면 혼란스러워진다.
이 때문에 성인은 하나(道)를 품어 천하의 기준으로 삼는다.
스스로 드러내지 않으니 밝게 드러나고, 스스로 옳다고 하지 않으니 뚜렷해지며,

伐故有功不自矜故長夫
唯不爭故天下莫能與之

爭古之所謂曲則全者豈
虛言哉誠全而歸之

希言自然故飄風不終朝
驟雨不終日孰為此者天

불자벌 고유공 불자긍 고장
不自伐 故有功 不自矜 故長
부유부쟁 고천하막능여지쟁
夫唯不爭 故天下莫能與之爭
고지소위곡칙전자 기허언재
古之所謂曲則全者 豈虛言哉
성전이귀지
誠全而歸之

〈二十三章〉
희언자연
希言自然
고표풍불종조
故飄風不終朝
취우불종일
驟雨不終日
숙위차자 천지
孰爲此者 天地
천지상불능구 이황어인호
天地尙不能久 而況於人乎
고종사어도자
故從事於道者
도자동어도
道者同於道
덕자동어덕 실자동어실
德者同於德 失者同於失
동어도자 도역락득지
同於道者 道亦樂得之

스스로 자랑하지 않으니 공을 이루고
스스로 과시하지 않으니 우두머리가 된다.
천하와 다투지 않으니 천하의 누구도 그
와 다툴 수 없다.
'굽히면 온전해진다'는 옛말은 어찌 빈
말이겠는가?
진실로 온전하여 道로 돌아가는 것이다.

〈二十三章〉
말을 적게 해야 비로소 본래 모습이 된다.
그러므로 회오리 바람은 아침 내내 불지
않고, 소나기는 하루 종일 내리지 않는다.
누가 이렇게 하는가? 천지 자연이다.
천지의 기세로도 오래 갈 수 없거늘 하
물며 사람에 있어서랴.
그러므로 道를 구하는 자는 마땅히 알아
야 한다.
道를 구하는 자는 道와 함께 있고,
德을 구하는 자는 德과 함께 있으며,
過失을 구하는 자는 過失과 함께 있다.
道와 함께 하는 사람은 道 역시 그를 얻
기를 바라며,

得之同於德者德亦樂得

之同於失者失亦樂得之

信不足焉有不信焉

〈二十四 章〉

企者不立跨者不行自見

者不明自是者不彰自伐

者無功自矜者不長其在

同於德者 德亦樂得之
동 어 덕 자　덕 역 락 득 지

同於失者 失亦樂得之
동 어 실 자　실 역 락 득 지

信不足焉 有不信焉
신 부 족 언　유 불 신 언

〈二十四章〉

企者不立 跨者不行
기 자 불 립　과 자 불 행

自見者不明 自是者不彰
자 현 자 불 명　자 시 자 불 창

自伐者無功 自矜者不長
자 벌 자 무 공　자 긍 자 부 장

其在道也 曰餘食贅行
기 재 도 야　왈 여 식 췌 행

物或惡之 故有道者不處
물 혹 오 지　고 유 도 자 불 처

〈二十五章〉

有物混成 先天地生
유 물 혼 성　선 천 지 생

寂兮寥兮 獨立不改
적 혜 요 혜　독 립 불 개

周行而不殆
주 행 이 불 태

德과 함께 하는 사람은
德 역시 그를 얻기 바라며,
과실과 함께 하는 사람은
과실도 그를 얻기를 바란다.
道에 대한 믿음이 부족한 사람만이
道의 존재를 믿지 않는다.

〈二十四章〉

발꿈치를 들고 서있는 자는 오래 서있을
수 없고, 가랑이를 벌리고 걷는 자는 오
래 걸을 수 없다. 스스로 드러내려는 자
는 드러나지 아니하고, 스스로 옳다고
하는 자는 돋보이지 않고, 스스로 자랑
하는 자는 아무것도 이룰 게 없으며, 스
스로 과시하는 자는 지도자가 될 수 없
다. 道의 원칙에서 보면 이것은 먹다 남
은 음식이고 군더더기 행동이니, 누구나
이것을 싫어하기 때문에 道를 따르는 자
는 이렇게 처신하지 않는다.

〈二十五章〉

혼돈되어 이루어진 것이 있으니 천지보
다 먼저 생겼다. 소리도 없고 형체도 없
지만, 홀로 서서 변하지 않고, 두루 행
하되 위태롭지 아니하니,

〈二十五章〉

道也曰餘食贅行物或惡
之故有道者不處
有物混成先天地生寂兮
寥兮獨立不改周行而不

殆可以為天下母吾不知
其名字之曰道強為之名
曰大大曰逝逝曰遠遠曰
反故道大天大地大人亦
大域中有四大而人居其
一焉人法地地法天天法

가 이 위 천 하 모
可以爲天下母

오 불 지 기 명 자 지 왈 도
吾不知其名 字之曰道

강 위 지 명 왈 대
强爲之名曰大

대 왈 서 서 왈 원 원 왈 반
大曰逝 逝曰遠 遠曰反

고 도 대 천 대 지 대 인 역 대
故道大 天大 地大 人亦大

역 중 유 사 대
域中有四大

이 인 거 기 일 언
而人居其一焉

인 법 지 지 법 천
人法地 地法天

천 법 도 도 법 자 연
天法道 道法自然

〈二十六 章〉

중 위 경 근
重爲輕根

정 위 조 군
靜爲躁君

시 이 성 인 종 일 행 불 리 치 중
是以聖人終日行 不離輜重

수 유 영 관
雖有榮觀

연 처 초 연
燕處超然

가이 천하의 어미가 될 수 있다.

그 이름을 알 수 없어 글자로 '道'라 하고,

억지로 이름을 붙여 '크다'라고 부른다.

큰 것은 가게 되고, 가는 것은 멀어지며,

멀어지기 때문에 되돌아오게 되는 것이
다. 그러므로 道는 크고, 하늘도 크고,

땅도 크고, 사람도 크다.

너른 우주 가운데 이 넷의 큼이 있으니,

사람이 그 중에 하나를 차지한다.

사람은 땅을 본받고, 땅은 하늘을 본받
으며, 하늘은 道를 본받고, 道는 스스로

그러함을 본받는 것이다.

〈二十六 章〉

무거움은 가벼움의 뿌리가 되고,

고요함은 조급함의 주인이 된다.

그러므로 성인은 종일 걸어 다녀도

무거운 짐을 내려놓지 않고,

비록 화려한 궁궐 생활을 누리지만,

초연하게 처하며,

乗之主而以身輕天下輕
則失根躁則失君

善行無轍跡善言無瑕謫
善数不用籌策善閉無關

楗而不可開善結無繩約
而不可解是以聖人常善

내 하 만 승 지 주 이 이 신 경 천 하
奈何萬乘之主 而以身輕天下

경 즉 실 근 조 즉 실 군
輕則失根 躁則失君

〈二十七 章〉

선 행 무 철 적 선 언 무 하 적
善行 無轍迹 善言 無瑕謫

선 수 불 용 주 책
善數 不用籌策

선 폐 무 관 건 이 불 가 개
善閉 無關楗而不可開

선 결 무 승 약 이 불 가 해
善結 無繩約而不可解

시 이 성 인 상 선 구 인
是以聖人 常善救人

고 무 기 인
故無棄人

상 선 구 물
常善救物

고 무 기 물
故無棄物

시 위 습 명
是爲襲明

고 선 인 자 불 선 인 지 사
故善人者 不善人之師

불 선 인 자 선 인 지 자
不善人者 善人之資

불 귀 기 사
不貴其師

일만 수레 대국의 군주로서 천하에 그
몸을 어찌 가벼이 여기겠는가?
가벼이 하면 그 뿌리를 잃고, 조급히 하
면 군주됨을 잃어 버린다.

〈二十七 章〉

길을 잘 가는 자는 흔적을 남기지 않고,
말을 잘하는 자는 허물을 남기지 않는다.
계산을 잘하는 자는 주판을 쓰지 않으며,
문을 잘 닫는 자는 빗장을 쓰지 않아도
열지 못하게 하고, 잘 묶는 자는 밧줄을
쓰지 않아도 풀지 못하게 한다.
이로써 성인은 언제나 사람을 잘 구제하
므로 사람을 버리지 않으며, 언제나 사
물을 잘 이용하므로 사물을 버리지 않는
다. 이를 일컬어 '거듭 총명하다'고 한다.
그러므로 잘하는 사람은 잘하지 못하는
사람의 스승이 되고, 잘하지 못하는 사
람도 잘하는 사람의 교화 대상이 된다.
그 스승을 귀하게 여기지 않고,

愛其資雖智大迷是謂要妙

知其雄守其雌為天下谿為天下谿常德不離復歸

於嬰兒知其白守其黑為天下式為天下式常德不

불 애 기 자　수 지 대 미　시 위 요 묘
不愛其資 雖智大迷 是謂要妙

〈二十八 章〉

지 기 웅　수 기 자　위 천 하 계
知其雄 守其雌 爲天下谿

위 천 하 계　상 덕 불 리
爲天下谿 常德不離

복 귀 어 영 아
復歸於嬰兒

지 기 백
知其白

수 기 흑
守其黑

위 천 하 식
爲天下式

위 천 하 식　상 덕 불 특
爲天下式 上德不忒

복 귀 어 무 극
復歸於無極

지 기 영
知其榮

수 기 욕
守其辱

위 천 하 곡
爲天下谷

위 천 하 곡　상 덕 내 족
爲天下谷 上德乃足

복 귀 어 박　박 산 칙 위 기
復歸於樸 樸散則爲器

성 인 용 지
聖人用之

그 제자를 사랑하지 않으면 비록 지혜롭
다하더라도 크게 어리석은 것이니, 이를
일컬어 사람의 '현묘한 처세'라 한다.

〈二十八 章〉

그 수컷됨을 알면서 그 암컷됨을 지키면
천하의 계곡이 된다.
천하의 계곡이 되면 항상 德이 떠나지
않아서 갓난아이로 되돌아간다.
그 밝음을 알면서도 그 어둠을 지키면
천하의 법이 된다.
천하의 법이 되면 항상 德이 어긋나지
않으니 다시 무극으로 되돌아간다.
그 영예를 알고 그 굴욕을 지키면
천하의 골짜가가 된다.
천하의 골짜기가 되면 항상 德이 이에
족하니 질박함으로 되돌아 간다.
질박함을 쪼개면 온갖 그릇이 생겨난다.
성인은 이 질박함을 잘 활용하여

43

長故大制不割

將欲取天下而為之吾見

其不得已天下神器不可

為也不可執也為者敗之

執者失之是以聖人無為

故無敗無執故無失夫物

즉 위 관 장　고 대 제 불 할
則爲官長 故大制不割

〈二十九章〉

장 욕 취 천 하 이 위 지　오 견 기 부 득 이
將欲取天下而爲之 吾見其不得已
천 하 신 기　불 가 위 야
天下神器 不可爲也
불 가 집 야　위 자 패 지　집 자 실 지
不可執也 爲者敗之 執者失之
시 이　성 인 무 위　고 무 패
是以 聖人無爲 故無敗
무 집　고 무 실
無執 故無失
부 물 혹 행 혹 수　혹 허 혹 취
夫物或行或隨 或噓或吹
혹 강 혹 리　혹 재 혹 휴
或强或羸 或載或隳
시 이　성 인 거 심　거 사　거 태
是以 聖人去甚 去奢 去泰

〈三十章〉

이 도 좌 인 주 자　불 이 병 강 천 하
以道佐人主者 不以兵强天下

세상의 진정한 지도자가 된다.
그러므로 큰 다스림은 잘게 쪼개지 않는
것이다.

〈二十九章〉

천하가 하나의 물건인 줄 알고 취하려고
도모하지만 내가 보건대 얻지 못할 것이다.
천하란 신령스런 기물이어서 취하기를
도모할 수 없고, 잡을 수도 없다. 도모
하고자 하는 자는 실패하고, 잡은 자는
놓치게 될 것이다.
그러므로 성인은 도모하지 않기 때문에
실패하는 일이 없고, 잡지 않기 때문에
놓치는 일이 없다.
대저 일체의 사물은 앞서 가는 것도 있
고, 뒤따르는 것도 있으며, 들여 쉬는
것이 있고, 급히 내쉬는 것도 있으며,
강한 것이 있고, 여린 것도 있으며, 위
에 있는 것도 있고, 아래에 있는 것도 있
다. 그러므로 성인은 극심한 것을 버리
고, 사치한 것을 버리며, 과분한 것을
버리는 것이다.

〈三十章〉

道로써 군주를 돕는 사람은 병력에 의지
하지 않고도 천하에 위세를 떨친다.

〈三十 章〉

天下其事好還師之所處前棘生焉大軍之後必有

凶年善有果而已不敢以取強果而勿矜果而勿伐

果而勿驕果而不得已果而勿強物壯則老是謂不

46

기 사 호 환
其事好還

사 지 소 처 형 극 생 언
師之所處 荊棘生焉

대 군 지 후 필 유 흉 년
大軍之後 必有凶年

선 유 과 이 이 불 감 이 취 강
善有果而已 不敢以取强

과 이 물 긍 과 이 물 벌
果而勿矜 果而勿伐

과 이 물 교 과 이 부 득 이
果而勿驕 果而不得已

과 이 물 강
果而勿强

물 장 즉 로 시 위 부 도
物壯則老 是謂不道

부 도 조 이
不道早已

〈三十一 章〉

부 유 병 자 불 상 지 기
夫唯兵者 不祥之器

물 혹 오 지
物或惡之

고 유 도 자 불 처
故有道者不處

군 자 거 칙 귀 좌
君子居則貴左

용 병 칙 귀 우
用兵則貴右

무력의 대가는 되돌아오기 마련이다.
병력이 주둔한 곳에는 가시덤불이 생겨
나고, 대군의 전쟁 뒤에는 흉년이 온다.
용병을 잘 하는 자는 목적을 이루면 그
만둘 줄 알고, 감히 군림하려 하지 않
는다.
성과가 있어도 뽐내지 않고,
성과가 있어도 으스대지 않고,
성과가 있어도 교만하지 않고,
성과는 부득이한 결과라 여기고,
성과에 대하여 위세를 부리지 않아야 한다.
사물은 기운이 지나치면 쇠하기 마련인
데, 이것은 道가 아닌 까닭이다.
道답지 않으면 일찍 끝나버린다.

〈三十一 章〉

대저 병기란 상서롭지 못한 도구이라서
누구라도 그것을 싫어하기 때문에 道가
있는 사람은 병기에 의지하지 않는다.
군자는 평소에는 왼쪽을 상석으로 여기
지만, 전쟁시에는 오른쪽을 상석으로 여
긴다.

者不祥之器非君子之器
不得已而用之恬淡為上
勝而不美而美之者是樂
殺人夫樂殺人者則不可
得之扵天下矣吉事尚左
凶事尚右偏將軍居左上

병 자 불 상 지 기　비 군 자 지 기
兵者不祥之器 非君子之器

부 득 이 이 용 지　념 담 위 상
不得已而用之 恬淡爲上

승 이 불 미
勝而不美

이 미 지 자　시 락 살 인
而美之者 是樂殺人

부 락 살 인 자
夫樂殺人者

칙 불 가 득 지 어 천 하 의
則不可得之於天下矣

길 사 상 좌　흉 사 상 우
吉事尙左 凶事尙右

편 장 군 거 좌　상 장 군 거 우
偏將軍居左 上將軍居右

언 이 상 례 처 지
言以喪禮處之

살 인 지 중　이 비 애 읍 지
殺人之衆 以悲哀泣之

전 승 이 상 례 처 지
戰勝以喪禮處之

〈三十二 章〉

도 상 무 명 박
道常無名樸

수 소　천 하 막 능 신 야
雖小 天下莫能臣也

병기는 상서롭지 못한 도구라서
군자가 쓸 도구가 아니며,
할 수 없이 써야 할 경우 전쟁결과에 초
연하고 담담하게 대처하며, 이겨도 이를
아름답게 여기지 말아야 한다.
이기는 것을 아름답게 여기는 것은
살인을 즐기는 것이며,
살인을 즐거워하는 자는
천하에서 그 뜻을 얻을 수 없다.
吉한 일에는 왼쪽을 상석으로 여기고,
凶한 일에는 오른쪽을 상석으로 여긴다.
부장군은 왼쪽에 자리하고 상장군은 오
른쪽에 자리하는 것은 전쟁을 상례의 의
식으로 처우함을 말한다.
많은 사람을 죽였으니
비통한 마음으로 애도하며,
싸워서 이기더라도 상례로 처우한다.

〈三十二 章〉

道는 언제나 이름이 없는 질박한 상태이다.
비록 작고 보잘 것 없지만,
천하에 누구도 그를 신하로 삼을 수 없다.

〈三十二 章〉

能臣也侯王若能守之萬
物將自賓天地相合以降
甘露民莫之令而自均始
制有名名亦既有夫亦將
知止知止可以不殆譬道
之在天下猶川谷之於江

후왕약능수지
侯王若能守之

만물장자빈
萬物將自賓

천지상합이강감로
天地相合以降甘露

민막지령이자균
民莫之令而自均

시제유명 명역기유
始制有名 名亦旣有

부역장지지
夫亦將知止

지지가이불태
知止可以不殆

비 도 지 재 천 하
譬道之在天下

유 천 곡 지 어 강 해
猶川谷之於江海

〈三十三 章〉

지 인 자 지 자 지 자 명
知人者智 自知者明

승 인 자 유 력
勝人者有力

자 승 자 강
自勝者强

지 족 자 부 강 행 자 유 지
知足者富 强行者有志

불 실 기 소
不失其所

제후나 왕이 능히 이를 지킬 줄 알면,
만물이 저절로 순종할 것이며,
천지의 기운이 서로 합하여
단이슬을 내릴 것이며,
명을 내리지 않아도
백성들은 공평무사할 것이다.
만물이 만들어지면서 이름이 생기고,
이름이 생기면 멈출 줄도 알아야 하며,
멈출 줄 알면 위태롭지 않게 된다.
비유하자면 道가 천하에 존재하는 것은
마치 개천과 계곡의 물이
강과 바다로 흘러듦과 같은 것이다.

〈三十三 章〉

남을 아는 것이 지혜롭다 하지만, 자기
자신을 아는 자만이 현명한 사람이다.
남을 이기면 힘이 세다고 하지만, 자기
를 이기는 사람이야말로 강한 사람이다.
만족할 줄 아는 사람은 넉넉하고,
힘써 노력하는 사람은 뜻이 있으며,
바른 자리를 잃지 않는 사람은 오래 살고,

去久死而不已者壽

大道氾兮其可左右萬物

恃之而生而不辭功成不

名有衣養萬物而不為主

常無欲可名於小萬物歸

焉而不為主可名為大以

자구 사이불망자수
者久 死而不亡者壽

〈三十四 章〉
대 도 범 혜 기 가 좌 우
大道氾兮 其可左右

만 물 시 지 이 생 이 불 사
萬物恃之而生 而不辭

공 성 불 명 유
功成不名有

의 양 만 물 이 불 위 주
衣養萬物而不爲主

상 무 욕 가 명 어 소
常無欲 可名於小

만 물 귀 언 이 불 위 주
萬物歸焉而不爲主

가 명 위 대
可名爲大

이 기 종 부 자 위 대
以其終不自爲大

고 능 성 기 대
故能成其大

〈三十五 章〉
집 대 상 천 하 왕
執大象 天下往

왕 이 불 해 안 평 태
往而不害 安平泰

낙 여 이 과 객 지
樂與餌 過客止

죽은 뒤에도 잊혀지지 않는 사람이 장수
한다.

〈三十四 章〉
위대한 道는 범람하는 강물과 같아서 좌
로도 갈 수 있고, 우로도 갈 수 있다.
만물이 이 道에 의지하여 생존하지만 道
의 역할을 사양하지 않는다. 功을 이루
어도 공명을 가지려 하지 않고, 만물을
입히고 먹이면서도, 주인 노릇을 하려
하지 않는다. 언제나 욕심이 없어서 작
다고 이름할 수 있지만 만물이 모두 道
로 귀의하여도 주인 노릇 하지 않으니
위대하다고 이름할 수 있다. 끝내 스스
로 위대하다고 하지 않으니 능히 그 위
대함을 이룰 수 있는 것이다.

〈三十五 章〉
누군가 대상(道)을 잡으면 천하 사람들
이 그에게 의지한다. 그에게 의지하여도
서로 해를 끼치지 않으니, 편안하고 평
등하고 안락하다. 즐거운 음악과 맛있
는 음식은 지나가는 길손의 발길을 멈추
게 하지만

之出口淡乎其無味視之
不足見聽之不足聞用之
不足既

將欲歙之必固張之將欲
弱之必固強之將欲廢之
必固興之將欲取之必固

道 지 출 구　담 호 기 무 미
道之出口　淡乎其無味

시 지 부 족 견
視之不足見

청 지 부 족 문
聽之不足聞

용 지 부 족 기
用之不足旣

〈三十六章〉

장 욕 흡 지　필 고 장 지
將欲歙之　必固張之

장 욕 약 지　필 고 강 지
將欲弱之　必固强之

장 욕 폐 지　필 고 흥 지
將浴廢之　必固興之

장 욕 취 지　필 고 여 지
將欲取之　必固與之

시 위 미 명
是謂微明

유 약 승 강 강
柔弱勝剛强

어 불 가 탈 어 연
魚不可脫於淵

국 지 리 기 불 가 이 시 인
國之利器不可以示人

〈三十七章〉

도 상 무 위　이 무 불 위
道常無爲　而無不爲

〈三十七章〉

道를 입에 올리면 담백하여 아무 맛이
없다.
아무리 보아도 다 볼 수 없고,
아무리 들어도 다 들을 수 없으며,
아무리 쓰더라도 다 쓸 수 없는 것이다.

〈三十六章〉

접으려면 하면 반드시 먼저 펴야 하고,
약하게 하려 하면 반드시 먼저 강하게
하며,
폐하려고 하면 반드시 먼저 흥하게 하며,
빼앗으려 하면 반드시 먼저 주어야 한다.
이것을 일러 '미묘한 예지'라고 한다.
이것을 알면 부드럽고 약한 것이
굳세고 강한 것을 이길 수 있다.
깊은 연못 속에 물고기가 있는 것처럼
나라의 이기는 함부로 내보여서는 안된다.

〈三十七章〉

道는 언제나 함이 없으면서
어떤 것도 하지 아니함이 없다.

若能守之萬物將自化化

而欲作吾將鎮之以無名

之樸無名之樸夫亦將不

欲不欲以靜天下將自定

上德不德是以有德下德

不失德是以無德上德無

후 왕 약 능 수 지
侯王若能守之
만 물 장 자 화
萬物將自化
화 이 욕 작
化而欲作
오 장 진 지 이 무 명 지 박
吾將鎭之以無名之樸
무 명 지 박 부 역 장 불 욕
無名之樸 夫亦將不欲
불 욕 이 정 천 하 장 자 정
不欲以靜 天下將自定

〈三十八章〉
상 덕 불 덕 시 이 유 덕
上德不德 是以有德
하 덕 불 실 덕 시 이 무 덕
下德不失德 是以無德
상 덕 무 위 이 무 이 위
上德無爲而無以爲
하 덕 위 지 이 유 이 위
下德爲之而有以爲
상 인 위 지 이 무 이 위
上仁爲之而無以爲
상 의 위 지 이 유 이 위
上義爲之而有以爲
상 례 위 지 이 막 지 응
上禮爲之而莫之應
칙 양 비 이 잉 지
則攘臂而扔之

제후나 왕이 道를 지킬 수 있다면
만물은 스스로 교화될 것이다.
스스로 교화되는데도 무슨 일을 하려하면
나는 무명의 질박한 道로 이를 누를 것
이다.
무명의 질박한 道로 장차 무욕의 경지에
이르면 대저 백성들은 욕심이 없게 될
것이며, 천하가 스스로 안정될 것이다.
〈三十八章〉
상덕은 德을 德으로 여기지 않으니 德이
있으며, 하덕을 德을 잃지 않으려고 애
쓰니 德이 없는 것이다.
상덕은 함이 없어서 억지로 애쓰지 않으
며, 하덕은 하고자 함이 있어서 억지로
애쓰며 하려한다.
상인은 仁하려 함이 있으나, 억지로 仁
하려 하지 않고, 상의는 義하고자 함이
있어 義하려고 애쓴다.
상례는 禮하고자 함이 있지만 응하지 않
으면 팔을 걷어붙이면서 다른 사람에게
강요한다.

而扔之故失道而後德失
德而後仁失仁而後義失
而後禮夫禮者忠信之薄
而亂之首前識者道之華
而愚之始是以大丈夫處
其厚不居其薄處其實不

故失道而後德
失德而後仁
失仁而後義 失義而後禮
夫禮者 忠信之薄而亂之首
前識者 道之華而愚之始
是以大丈夫處其厚 不居其薄
處其實 不居其華
故去彼取此

〈三十九 章〉
昔之得一者
天得一以淸
地得一以寧
神得一以靈
谷得一以盈
萬物得一以生

그러므로 道를 잃은 후에 德을 얻으며,
德을 잃은 후에 仁을 얻으며,
仁을 잃은 후에 義를 얻으며,
義를 잃은 후에 禮를 얻는다.
대저 禮라는 것은 신뢰의 부족이요 혼란
의 시작이며, 선견지명이란 道의 허상이
요 어리석음의 시작이다.
그러므로 큰 德을 가진 대장부는 두터운
곳에 처하고, 얇은 곳에 머물지 않으며,
내실을 추구하고, 허식을 멀리한다.
그러므로 허식을 버리고 실을 취하는 것
이다.

〈三十九 章〉
예로부터 하나를 얻는 것들이 있으니,
하늘은 하나를 얻어 맑고,
땅은 하나를 얻어 편안하고,
신은 하나를 얻어 영험하고,
골짜기는 하나를 얻어 빔으로 가득차고,
만물은 하나를 얻어 생장하고,

侯王得一以為天下貞一
其致之也天無以清將恐
裂地無以寧將恐發神無
以靈將恐歇谷無以盈將
恐竭萬物無以生將恐滅
侯王無以貴高將恐蹶故

侯王得一以爲天下貞
一其致之也
天無以淸 將恐裂 地無以寧
將恐發
神無以靈 將恐歇 谷無以盈
將恐竭
萬物無以生 將恐滅
侯王無以貴高 將恐蹶
故貴以賤爲本
高以下爲基
是以侯王自稱 孤寡不穀
此非以賤爲本耶 非乎
故致數譽無譽
不欲琭琭如玉

제후와 왕은 하나를 얻어 천하를 바르게
한다.
이는 모두 하나가 이룩하는 것이다.
하늘이 하나로써 맑지 못하면 찢어질 것
이요, 땅이 하나로써 편안치 못하면 갈
라질 것이요, 신이 하나로써 신령스럽지
못하면 영험함을 멈출 것이요, 계곡은
하나로써 비어있지 못하면 마를 것이요,
만물이 하나로써 생장하지 않으면 소멸
할 것이요, 제후와 왕이 하나로써 고귀
함을 잃으면 나라를 잃을 것이다.
그러므로 고귀한 것은 천한 것에 근거하
고, 높은 것은 낮은 것에 근거한다.
그러므로 제후와 왕은 스스로 고독하고
부족하고 복이 없다고 일컫는다.
이것은 '귀함은 천함을 근본으로 삼는다'
는 것이 아니겠는가? 그렇지 아니한가?
그러므로 자주 영예를 추구하면 영예는
없어진다.
이 때문에 옥처럼 영롱하려고 하지 않고,

天下萬物生於有生於無
上士聞道勤而行之中士
聞道若存若亡下士聞道
大笑之不笑不足以為道

玉珞珞如石
反者道之動弱者道之用

낙 락 여 석
珞珞如石

〈四十章〉
반 자 도 지 동 약 자 도 지 용
反者 道之動 弱者 道之用
천 하 만 물 생 어 유 유 생 어 무
天下萬物生於有 有生於無

〈四十一 章〉
상 사 문 도 근 이 행 지
上士聞道 勤而行之
중 사 문 도 약 존 약 망
中士聞道 若存若亡
하 사 문 도 대 소 지
下士聞道 大笑之
불 소 부 족 이 위 도
不笑 不足以爲道
고 건 언 유 지
故建言有之
명 도 약 매 진 도 약 퇴
明道若昧 進道若退
이 도 약 뢰 상 덕 약 곡
夷道若纇 上德若谷
대 백 약 욕 광 덕 약 부 족
大白若辱 廣德若不足
건 덕 약 투 질 진 약 투
建德若偸 質眞若渝

돌처럼 굳고 단단하려 하는 것이다.

〈四十 章〉
되돌아가는 것이 道의 늘 그러한 움직임
이고, 유약함은 道의 늘 그러한 쓰임이다.
천하의 만물이 有에서 생겨나지만,
有는 無에서 생겨나는 것이다.

〈四十一 章〉
뛰어난 선비는 道를 들으면 힘써 행하
고, 보통의 선비는 道를 들으면 반신반
의하며, 부족한 선비가 道를 들으면 크
게 웃는다. 부족한 선비가 道를 듣고 크
게 웃지 않으면 道라고 하기에는 부족한
것이다.
그러므로 이런 말이 있다.
밝은 道는 어두운 듯하고, 나아가는 道
는 물러나는 듯하며, 평탄한 道는 험난
한 듯하다.
큰 德은 마치 텅빈 골짜기와 같고, 큰 결
백은 마치 욕된 것 같고, 너른 德은 부족
한 것 같으며, 굳건한 德은 마치 가벼운
것 같고, 질박한 德은 엉성한 것 같다.

無隅大器晩成大音希聲
大象無形道隱無名夫唯

道善貸且成
道生一一生二二生三三生

萬物萬物負陰而抱陽沖
氣以為和人之所惡唯孤

대방무우 대기만성
大方無隅 大器晚成
대음희성 대상무형
大音希聲 大象無形
도은무명
道隱無名
부유도선대차성
夫唯道善貸且成

〈四十二章〉
도생일 일생이
道生一 一生二
이생삼 삼생만물
二生三 三生萬物
만물부음이포양 충기이위화
萬物負陰而抱陽 沖氣以爲和
인지소오 유고과불곡
人之所惡 唯孤寡不穀
이왕공이위칭
而王公以爲稱
고물혹손지이익 혹익지이손
故物或損之而益 或益之而損
인지소교 아역교지
人之所教 我亦教之
강량자부득기사
强梁者不得其死
오장이위교부
吾將以爲教父

크게 모난 것은 오히려 모서리가 없으며,
큰 그릇은 늦게 이루어지며,
큰 소리는 오히려 소리가 들리지 않고,
큰 모양은 형체가 없다.
道는 늘 감추어져서 이름이 없으나,
오직 道만이 베풀어 주고 또 이루게 한다.

〈四十二章〉
道는 하나를 낳고, 하나는 둘을 낳고,
둘은 셋을 낳으며, 셋은 만물을 낳는다.
만물은 陰을 등에 업고 陽을 가슴에 안
아서 충기로써 조화를 이룬다.
사람이 싫어하는 것은 고독과 부족과 불
곡인데, 王과 公들은 자신들이 그렇다고
칭한다.
그러므로 만물의 이치란 덜어내면 채워
지고, 채우면 덜어지는 것이다.
남들이 가르치는 것을 나 또한 그것을
가르칠 뿐이다.
'굳세고 강한 자는 제 명대로 살지 못하
리라.' 나는 이 말로써 모든 가르침의 근
본으로 삼는다.

天下之至柔，馳騁天下之至堅。無有入無間，吾是以知無為之有益。不言之教，無為之益，天下希及之。

名與身孰親？身與貨孰多？得與亡孰病？是故甚愛必

〈四十三 章〉

천 하 지 지 유　치 빙 천 하 지 지 견
天下之至柔 馳騁天下之至堅

무 유 입 무 간
無有入無間

오 시 이 지 무 위 지 유 익
吾是以知無爲之有益

불 언 지 교　무 위 지 익
不言之敎　無爲之益

천 하 희 급 지
天下希及之

〈四十四 章〉

명 여 신 숙 친　신 여 화 숙 다
名與身孰親 身與貨孰多

득 여 망 숙 병　시 고 심 애 필 대 비
得與亡孰病 是故甚愛必大費

다 장 필 후 망　지 족 불 욕　지 지 불 태
多藏必厚亡 知足不辱 知止不殆

가 이 장 구
可以長久

〈四十五 章〉

대 성 약 결　기 용 불 폐　대 영 약 충
大成若缺 其用不弊 大盈若沖

기 용 불 궁　대 직 약 굴
其用不窮 大直若屈

〈四十三 章〉

천하의 가장 부드러운 것이 천하의 가장
단단한 것을 마음대로 부리고, 이 보이
지 않는 힘이 틈이 없는 곳에도 들어간
다. 나는 이 때문에 무위의 유익함을 안
다. 말하지 않는 가르침과 무위의 유익
함을 천하에 아는 자가 몇이나 될까?

〈四十四 章〉

명성과 내 생명 어느 것이 더 귀중한가?
재물과 내 생명 어느 것이 더 소중한가?
얻음과 잃음 어느 것이 더 고통스러운
가? 이 때문에 지나치게 아끼면 반드시
낭비가 더 크게 되고, 많이 쌓아두면 반
드시 더 많이 잃게 된다.

만족할 줄 알면 욕됨을 당하지 않고, 그
칠 줄 알면 위태로움을 당하지 않으니,
오래오래 삶을 보전할 수 있는 것이다.

〈四十五 章〉

크게 이룬 것은 마치 모자란 듯이 보여
도, 그 쓰임은 끊어짐이 없다. 크게 가
득 찬 것은 텅 빈 듯이 보여도, 그 쓰임
은 다함이 없다. 크게 곧은 것은 구부러
진 듯이 보이고,

大巧若拙大辯若訥躁勝

寒靜勝熱清靜為天下正

天下有道卻走馬以糞天

下無道戎馬生於郊禍莫

大於不知足咎莫大於欲

得故知足之足常足矣

대 교 약 졸　대 변 약 눌
大巧若拙 大辯若訥
조 승 한　정 승 열
躁勝寒 靜勝熱
청 정 위 천 하 정
淸靜爲天下正

〈四十六 章〉
천 하 유 도　각 주 마 이 분
天下有道 卻走馬以糞
천 하 무 도　융 마 생 어 교
天下無道 戎馬生於郊
화 막 대 어 부 지 족
禍莫大於不知足
구 막 대 어 욕 득
咎莫大於欲得
고 지 족 지 족　상 족 의
故知足之足 常足矣

〈四十七 章〉
불 출 호　지 천 하　불 규 유　견 천 도
不出戶 知天下 不闚牖 見天道
기 출 미 원　기 지 미 소
其出彌遠 其知彌少
시 이 성 인 불 행 이 지
是以聖人不行而知
불 견 이 명　불 위 이 성
不見而名 不爲而成

크게 정교한 것은 서투른 듯이 보이며,
크게 뜻을 담은 말은 더듬는 듯이 보인다.
많이 움직이면 추위를 이기고, 가만히
있으면 더위를 이긴다.
맑고 고요함이 천하를 바르게 하는 것이다.

〈四十六 章〉
천하에 道가 있으면 군마가 돌아와 농사
일에 쓰이고, 천하에 道가 없으면,
수태한 군마가 전장에 나가 들판에서 해
산한다. 만족할 줄 모르는 것보다 더 큰
화는 없고, 가지려는 욕심보다 더 큰 허
물은 없다. 그러므로 만족할 줄 알고 만
족하면, 언제나 만족할 수 있는 것이다.

〈四十七 章〉
문 밖에 나가지 않아도 천하를 알고, 창
밖을 내다보지 않아도 하늘의 道를 본다.
밖으로 멀리 갈수록 아는 것은 더욱 더
적어진다. 그러므로 성인은 직접 다니지
않아도 알 수 있고, 직접 보지 않아도 밝
게 알 수 있으며, 직접 행하지 않아도 잘
이룰 수 있다.

為學日益為道日損損之
又損以至於無為無為而
無不為取天下常以無事
及其有事不足以取天下

聖人無常心以百姓心為
心善者吾善之不善者吾

<四十八章>

爲學日益 爲道日損
손지우손 이지어무위
損之又損 以至於無爲
무위이무불위
無爲而無不爲
취천하상이무사
取天下常以無事
급기유사 부족이취천하
及其有事 不足以取天下

<四十九章>

성인무상심 이백성심위심
聖人無常心 以百姓心爲心
선자오선지
善者吾善之
불선자오역선지 덕선
不善者 吾亦善之 德善
신자 오신지
信者 吾信之
불신자 오역신지 덕신
不信者 吾亦信之 德新
성인재천하흡흡
聖人在天下歙歙
위천하혼기심
爲天下渾其心
백성개주기이목
百姓皆注其耳目

<四十八章>

배움을 추구하면 지식이 날로 불어나고,
道를 추구하면 지식이 날로 줄어든다.
감소하고 또 감소하여 무위의 경지에 이
르게 된다. 무위의 경지에 이르면 하지
못할 것이 없다. 천하를 다스릴 때에도
항상 억지로 해서는 안되니, 억지로 하
게 되면 천하를 지배할 수 없게 된다.

<四十九章>

성인은 고유한 마음이란 없다. 오로지
백성의 마음으로 그 마음을 삼는다.
善한 사람에게 善으로 대하고, 善하지
않은 사람에게도 善으로 대하니, 이로써
善을 이룬다. 신의가 있는 사람에게 신
의로 대하고, 신의가 없는 사람에게도
신의로 대하니, 이로써 신의를 이룬다.
성인은 천하의 모든 것을 포용하고, 천
하를 위하여 민심과 하나가 된다.
백성은 그의 눈과 귀를 성인에게 기울
이고,

人皆孩之

出生入死生之徒十有三

死之徒十有三人之生動

之於死地亦十有三夫何

故以其生生之厚蓋聞善

攝生者陸行不遇兕虎入

성 인 개 해 지
聖人皆孩之

〈五十章〉
출 생 입 사
出生入死
생 지 도 십 유 삼
生之徒 十有三
사 지 도 십 유 삼
死之徒 十有三
인 지 생 동 지 어 사 지
人之生 動之於死地
역 십 유 삼 부 하 고
亦十有三 夫何故
이 기 생 생 지 후
以其生生之厚
개 문 선 섭 생 자
蓋聞善攝生者
육 행 불 우 시 호
陸行 不遇兕虎
입 군 불 피 갑 병
入軍 不被甲兵
시 무 소 투 기 각
兕無所投其角
호 무 소 조 기 조
虎無所措其爪
병 무 소 용 기 인
兵無所容其刃
부 하 고 이 기 무 사 지
夫何故 以其無死地

성인은 백성을 갓난 아이처럼 보살핀다.
〈五十章〉
출생하여 사망에 이르기까지
생존할 사람이 열에 셋이 있으며,
사망할 사람도 열에 셋이 있다.
사람이 살아 있으면서도 死地로 가고 있
는 사람도 열에 셋이 있다.
무슨 까닭으로 그러한가?
억지로 살려는 마음이 두텁기 때문이다.
듣건대 '삶을 잘 영위하는 사람은
길을 가도 무소와 호랑이를 만나지 않고,
전쟁에서도 병기의 피해를 당하지 않으
니, 무소도 그 뿔로 들이받은 바가 없고,
호랑이도 그 발톱으로 할퀴는 바가 없으
며, 병기의 칼날도 파고든 바가 없다'고
한다. 무슨 까닭으로 그러한가?
그 죽음의 자리가 없기 때문이다.

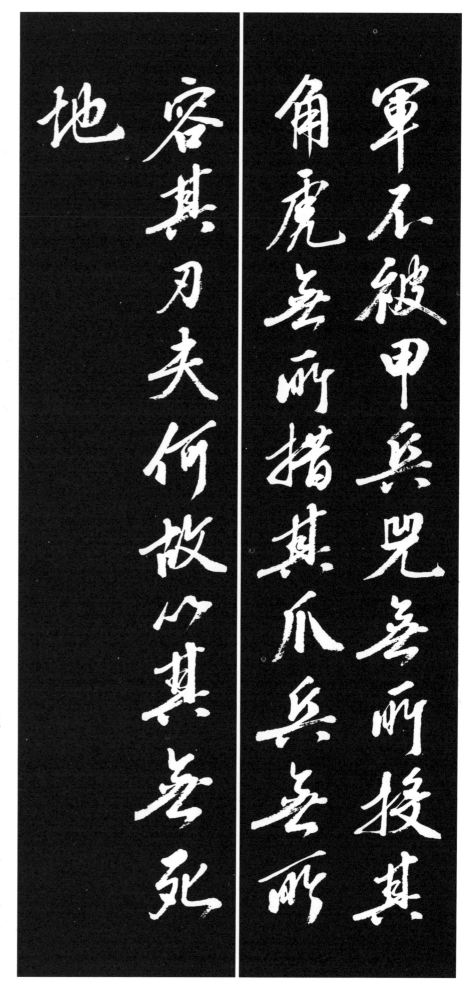

73

道生之德畜之物形之勢
成之是以萬物莫不尊道

而貴德道之尊德之貴夫
莫之命而常自然故道生

之德畜之長之育之成之
熟之養之覆之生而不有

〈五十一 章〉

도 생 지 덕 축 지
道生之 德畜之

물 형 지 세 성 지
物形之 勢成之

시 이
是以

만 물 막 불 존 도 이 귀 덕
萬物莫不尊道而貴德

도 지 존 덕 지 귀
道之尊 德之貴

부 막 지 명 이 상 자 연
夫莫之命而常自然

고 도 생 지 덕 축 지
故道生之 德畜之

장 지 육 지 성 지 숙 지 양 지 복 지
長之育之 成之熟之 養之覆之

생 이 불 유 위 이 불 시
生而不有 爲而不恃

장 이 부 재 시 위 현 덕
長而不宰 是謂玄德

〈五十二 章〉

천 하 유 시 이 위 천 하 모
天下有始 以爲天下母

기 득 기 모 이 지 기 자
旣得其母 以知其子

기 지 기 자
旣知其子

〈五十一 章〉

道는 만물을 생장하게 하고, 德은 만물
을 번식한다.
만물이 형상을 갖추면 형세를 이루게 된다.
그러므로 만물은 道를 존중하고,
德을 귀하게 여기지 않음이 없다.
道를 존중하고 德을 귀하게 여기는 것은
명하지 않아도 저절로 그렇게 되는 것이다.
그러므로 道는 만물을 생장하게 하고,
德은 만물은 번식하게 한다.
만물을 성장하고 양육하게 하며,
만물이 열매를 맺고 여물게 하며,
만물을 기르고 보호한다.
낳고도 소유하지 않으며,
이루게 하고도 의지하려 하지 않고,
길렀지만 부리려고 하지 않으니
이를 일컬어 '현묘한 德'이라 한다.

〈五十二 章〉

천하에 시작이 있어 천하의 어미가 된다.
그 어미를 얻어 이로 말미암아 자식을
알고, 그 자식을 알고,

子後守其母沒身不殆塞其兌閉其門終身不勤開其兌濟其事終身不救見小曰明守其柔曰強用其光復歸其明無遺身殃是為襲常

복 수 기 모　몰 신 불 태
復守其母 沒身不殆

색 기 태　폐 기 문　종 신 불 근
塞其兌 閉其門 終身不勤

개 기 태　제 기 사　종 신 불 구
開其兌 濟其事 終身不救

견 소 왈 명　수 유 왈 강
見小曰明 守柔曰强

용 기 광　복 귀 기 명　무 유 신 앙
用其光 復歸其明 無遺身殃

시 위 습 상
是謂襲常

〈五十三 章〉

사 아 개 연 유 지　행 어 대 도
使我介然有知 行於大道

유 시 시 외
唯施是畏

대 도 심 이　이 민 호 경
大道甚夷 而民好徑

조 심 제 전 심 무 창 심 허
朝甚除 田甚蕪 倉甚虛

복 문 채　대 리 검　염 음 식
服文綵 帶利劍 厭飲食

또 그 어미를 지켜나가면 몸이 다할 때
까지 위태롭지 않게 된다. 욕망의 구멍
을 막고, 그 문을 닫으면 몸이 다할 때까
지 고생스럽지 않을 것이다. 욕망의 구
멍을 열고, 세상일을 이루려고 하면 몸
이 다할 때까지 구원이 없을 것이다. 미
세한 것을 볼 수 있음을 '밝음'이라 하고,
연약한 것을 지킬 수 있음을 '강함'이라
한다.

빛을 활용하여 道의 근원인 밝음으로 돌
아가면, 내 몸에 재앙이 따르지 않을 것
이니, 이것을 '영원한 道를 이어받음'이
라 한다.

〈五十三 章〉

가령 나에게 굳건한 지혜가 있다면 나는
대도를 따라 가고, 지름길로 가는 것을
두려워할 것이다.

대도는 매우 평탄하고 편하지만, 백성들
은 지름길로 가기를 좋아한다.

궁궐은 말끔히 정돈되어 있지만, 농경지
는 황폐하고, 곳간은 텅비어 있으며,

후왕은 비단 옷을 입고, 날카로운 칼을
차고 다니며, 음식을 물리도록 먹고 마
시며,

財貨有餘是謂盜夸非道
也哉

善建者不拔善抱者不脫
子孫以祭祀不輟脩之於
身其德乃真脩之於家其
德乃餘修之於鄉其德乃

재 화 유 여
財貨有餘
시 위 도 과 비 도 야 재
是謂盜夸 非道也哉

〈五十四章〉
선 건 자 불 발
善建者不拔
선 포 자 불 탈
善抱者不脫
자 손 이 제 사 불 철
子孫以祭祀不輟
수 지 어 신 기 덕 내 진
修之於身 其德乃眞
수 지 어 가 기 덕 내 여
修之於家 其德乃餘
수 지 어 향 기 덕 내 장
修之於鄉 其德乃長
수 지 어 방 기 덕 내 풍
修之於邦 其德乃豊
수 지 어 천 하 기 덕 내 보
修之於天下 其德乃普
고 이 신 관 신 이 가 관 가
故以身觀身 以家觀家
이 향 관 향 이 방 관 방
以鄉觀鄉 以邦觀邦
이 천 하 관 천 하
以天下觀天下

재화는 다 쓰고도 남아돈다. 이를 '도둑'
이라 하고, 道가 아닌 것이다.

〈五十四章〉
잘 심은 것은 뽑을 수 없고,
잘 껴안은 것은 뺏을 수 없다.
이러한 道를 실천한 사람은 그 자손들이
끊이지 않고 제사를 올린다.
내 몸에 道를 닦으면 그 德이 곧 참되며,
내 집에 道를 닦으면 그 德이 곧 여유로우며,
내 마을에 道를 닦으면
그 德이 곧 오래 가며,
내 나라에 道를 닦으면
그 德이 곧 풍요로우며,
내 천하에 道를 닦으면
그 德이 두루두루 미친다.
그러므로 내 자신으로
다른 사람을 살피고,
내 집안으로 다른 집안을 살피며,
내 마을로 다른 마을을 살피고,
내 나라로 다른 나라를 살피며,
내 천하로써 다른 천하를 살핀다.

骨弱筋柔而握固未知牝
牡之合而朘作精之至也

含德之厚比於赤子毒蟲
不螫猛獸不據攫鳥不搏

不畏何以知天下然哉以
此

오 하 이 지 천하 연재 이 차
吾何以知天下然哉 以此

〈五十五章〉

함 덕 지 후 비 어 적 자
含德之厚 比於赤子

독 충 불 석 맹 수 불 거 확 조 불 박
毒蟲不螫 猛獸不據 攫鳥不搏

골 약 근 유 이 악 고
骨弱筋柔而握固

미 지 빈 모 지 합
未知牝牡之合

이 전 작 정 지 지 야
而朘作 精之至也

종 일 호 이 불 사 화 지 지 야
終日號而不嗄 和之至也

지 화 왈 상 지 상 왈 명
知和曰常 知常曰明

익 생 왈 상
益生曰祥

심 사 기 왈 강
心使氣曰强

물 장 칙 로 위 지 부 도
物壯則老 謂之不道

부 도 조 이
不道早已

내 어찌 천하가 그러함을 알겠는가?
바로 이러한 이치 때문이다.

〈五十五章〉

德을 지님이 두터운 사람은 갓난아이와
같다.

독충도 쏘지 않고, 맹수도 그에게 덤벼
들지 않고, 독수리도 그를 할퀴지 않
는다.

뼈와 근육은 유약해도 잡는 힘은 견고
하다.

남녀교합을 알지 못하지만 작은 생식기
가 발기하는 것은 정기가 지극하기 때문
이다.

온 종일 울어대도 목이 쉬지 않는 것은
화기가 지극하기 때문이다.

조화를 아는 것을 '떳떳함'이라 하고, 떳
떳함을 아는 것을 '밝음'이라고 한다.

억지로 더 살려는 것은 祥스럽지 못하
며, 마음이 기운을 부리는 것을 강하다
고 한다.

사물이 지나치게 성하면 노쇠하게 되고,
이를 일러 道가 아니라고 하는데 道가
아닌 것은 일찍 그치고 만다.

知者不言言者不知塞其
兑閉其門挫其銳解其紛

和其光同其塵是謂玄同
故不可得而親不可得而

疏不可得而利不可得而
害不可得而貴不可得而

〈五十六 章〉

지 자 불 언　언 자 부 지
知者不言 言者不知

색 기 태　폐 기 문
塞其兌 閉其門

좌 기 예　해 기 분
挫其銳 解其紛

화 기 광　동 기 진　시 위 현 동
和其光 同其塵 是謂玄同

고 불 가 득 이 친
故不可得而親

불 가 득 이 소
不可得而疏

불 가 득 이 리　불 가 득 이 해
不可得而利 不可得而害

불 가 득 이 귀　불 가 득 이 천
不可得而貴 不可得而賤

고 위 천 하 귀
故爲天下貴

〈五十七 章〉

이 정 치 국　이 기 용 병
以正治國 以奇用兵

이 무 사 취 천 하
以無事取天下

오 하 이 지 기 연 재
吾何以知其然哉

이 차
以此

천 하 다 기 휘　이 민 미 빈
天下多忌諱 而民彌貧

〈五十六 章〉

아는 자는 함부로 말하지 아니하고,
함부로 말하는 자는 참으로 알지 못한다.
감정의 구멍을 막아 욕정의 문을 닫으며,
날카로움을 무디게 하여 그 엉김을 풀며,
빛을 누그려뜨려 티끌과 같이 한다.
이를 일컬어 현동이라 한다.
그러므로 이는 친할 수도 없고,
멀리할 수도 없으며,
이로울 수도 없고, 해로울 수도 없으며,
귀할 수도 없고, 천할 수도 없다.
그러므로 천하에 가장 고귀한 것이다.

〈五十七 章〉

정법으로 나라를 다스리고,
기발한 책략으로 군대를 부리며,
무위로써 천하를 취한다.
내 어찌 그러함을 알겠는가?
바로 이 때문이다.
천하에 금지령이 많을수록
백성은 더욱 가난해지고,

貧民多利器國家滋昏人

多伎巧奇物滋起法令滋

彰盗賊多有故聖人云我

無為而民自化我好靜而

民自正我無事而民自富

我無欲而民自樸

민 다 리 기 국 가 자 혼
民多利器 國家滋昏

인 다 기 교 기 물 자 기
人多伎巧 奇物滋起

법 령 자 창 도 적 다 유
法令滋彰 盜賊多有

고 성 인 운
故聖人云

아 무 위 이 민 자 화
我無爲而民自化

아 호 정 이 민 자 정
我好靜而民自正

아 무 사 이 민 자 부
我無事而民自富

아 무 욕 이 민 자 박
我無欲而民自樸

〈五十八 章〉

기 정 민 민 기 민 순 순
其政悶悶 其民淳淳

기 정 찰 찰 기 민 결 결
其政擦察 其民缺缺

화 혜 복 지 소 의 복 혜 화 지 소 복
禍兮 福之所倚 福兮 禍之所伏

숙 지 기 극 기 무 정
孰知其極 其無正

정 복 위 기 선 복 위 요
正復爲奇 善復爲妖

백성에게 이기가 많아지면 나라는 혼란에 빠지며, 사람들의 기술이 정교할수록 기이한 물건이 생겨나고. 법령이 세밀해질수록 도적이 많아진다.

그러므로 성인은 말한다.

내가 함이 없으니 백성이 스스로 교화되고, 내가 고요함을 좋아하니 백성이 스스로 바르게 되며, 내가 일삼음이 없으니 백성이 스스로 부유하게 되며, 내가 욕심이 없으니 백성이 스스로 순박하게 된다.

〈五十八 章〉

정치가 무위하고 관대하면 백성들은 순박하고 진실해진다.

정치가 엄격하고 가혹하면 백성은 얼빠진 듯 멍청해진다. 재앙이란 행복이 깃들어 있는 곳이며, 행복이란 재앙이 깃들어 있는 곳이다.

누가 그 끝을 알겠는가? 정해진 옳음은 없다. 바른 것이 다시 사악해지고, 선한 것이 다시 요망해지니,

復為妖人之迷其日固久
是以聖人方而不割廣而

不劌直而不肆光而不耀
治人事天莫若嗇夫為嗇

是謂早服早服謂之重積
德重積德則無不克無不

인 지 미 기 일 고 구
人之迷 其日固久

시 이 성 인 방 이 불 할
是以聖人 方而不割

염 이 불 귀
廉而不劌

직 이 불 사
直而不肆

광 이 불 요
光而不燿

〈五十九 章〉

치 인 사 천 막 약 색 부 위 색
治人事天 莫若嗇 夫爲嗇

시 위 조 복
是謂早服

조 복 위 지 중 적 덕 중 적 덕
早服謂之重積德 重積德

즉 무 불 극
則無不克

무 불 극 즉 막 지 기 극
無不克 則莫知其極

막 지 기 극 가 이 유 국
莫知其極 可以有國

유 국 지 모 가 이 장 구
有國之母 可以長久

시 위 심 근 고 저
是謂深根固柢

장 생 구 시 지 도
長生久視之道

사람의 미혹됨이 이미 오래되었다.
그러므로 성인은 방정하지만 해치지 않
고, 청렴하면서도 남을 다치지 않게 한다.
정직하면서도 제멋대로 주장하지 않으
며, 빛을 머금고 있어도 빛을 내지 않는다.

〈五十九 章〉

사람을 다스리고 하늘을 섬기는데 아끼
는 것처럼 좋은 것은 없다. 대저 오로지
모든 것을 아낄 줄 알면 모든 것이 일찍
회복되는 것이다. 일찍 회복되는 것, 그
것을 일컬어 德을 거듭 쌓는다고 한다.
德을 거듭 쌓으면 못 이루는 것이 없고,
못 이루는 것이 없으면 그 다함을 알지
못하며, 그 다함을 알지 못하면 나라를
얻을 수 있다,
나라를 얻는 그 어미는 너르고 오래 가는
것이며, 이를 일컬어 뿌리가 깊을수록
생명력이 견고하다는 것이니, 오래오래
사람을 다스리고 하늘을 섬기는 道이다.

治大國若烹小鮮以道莅
天下其鬼不神非其鬼不

神其神不傷人非其神不
傷人聖人亦不傷人夫兩

不相傷故德交歸焉
大國者不流天下之交天

〈六十 章〉

치 대 국 약 팽 소 선
治大國 若烹小鮮

이 도 리 천 하 기 귀 불 신
以道蒞天下 其鬼不神

비 기 귀 불 신 기 신 불 상 인
非其鬼不神 其神不傷人

비 기 신 불 상 인 성 인 역 불 상 인
非其神不傷人 聖人亦不傷人

부 량 불 상 상 고 덕 교 귀 언
夫兩不相傷 故德交歸焉

〈六十一 章〉

대 국 자 하 류
大國者下流

천 하 지 교 천 하 지 빈
天下之交 天下之牝

빈 상 이 정 승 모
牝常以靜勝牡

이 정 위 하
以靜爲下

고 대 국 이 하 소 국 즉 취 소 국
故大國以下小國 則取小國

소 국 이 하 대 국 즉 취 대 국
小國以下大國 則取大國

고 혹 하 이 취 혹 하 이 취
故或下以取 或下而取

〈六十 章〉

나라 다스리기를 작은 생선 굽듯이 한다.
道로써 천하를 다스리면 귀신도 기운을
쓰지 못하게 된다.
귀신도 기운을 쓰지 못할 뿐 아니라
신령도 사람을 해치지 못한다.
신령도 사람을 해치지 않을 뿐 아니라
성인도 사람을 해치지 않는다.
신령도 성인도 사람을 해치지 않으므로
德이 백성들 사이에 쌓여가는 것이다.

〈六十一 章〉

대국은 아랫물과 같다.
그래서 천하의 모든 윗물이 흘러드는 곳
이며, 천하의 모든 수컷이 모여드는 암
컷이다.
암컷은 늘 고요함으로써 수컷을 이기고,
고요함으로써 아래에 머문다.
그러므로 대국은 소국에게 자기를 낮추
면 소국의 신뢰를 얻을 수 있다.
소국은 대국에게 자기를 낮추면 대국의
신뢰를 얻을 수 있다.
그러므로 대국은 자기를 낮추어 소국의
신뢰를 얻어야 하고,

89

而取大國不過欲兼畜人
小國不過欲入事人夫兩

者各得所欲大者宜為下
道者萬物之奧善人之寶

不善人之所保美言可以
而尊美行可以加人人之

대국불과욕겸축인
大國不過欲兼畜人
소국불과욕입사인
小國不過欲入事人
부량자각득소욕
夫兩者各得所欲
대자의위하
大者宜爲下

〈六十二 章〉
도자 만물지오
道者 萬物之奧
선인지보 불선인지소보
善人之寶 不善人之所保
미언가이시존 미행가이가인
美言可以市尊 美行可以加人
인지불선 하기지유
人之不善 何棄之有
고립천자 치삼공
故立天子 置三公
수유공벽 이선사마
雖有拱璧 以先駟馬
불여좌진차도
不如坐進此道
고지소이귀차도자하
古之所以貴此道者何
불왈이구득
不日以求得

소국은 자기를 낮추어 대국의 신뢰를 얻어야 한다. 대국은 반드시 소국을 이끌어주어야 하고, 소국은 반드시 대국을 받들어주어야 한다.

대국과 소국은 각자 원하는 것을 얻으므로 대국은 마땅히 자기를 낮추어야 한다.

〈六十二 章〉

道는 만물의 속 깊은 곳에 자리잡고 있지만, 善한 사람의 보배이며, 善하지 않은 사람도 지니고 살아야 한다.

훌륭한 말씀은 남의 주목을 받을 수 있고, 훌륭한 행동은 남의 존중을 받을 수 있다.

사람이 善하지 않다고해도 어찌 道를 버릴 수 있겠는가?

그러므로 천자가 즉위하고 대신이 임명되어, 벽옥을 받쳐들고, 사두마 수레가 뒤따르는 성대한 의식으로 예우를 하더라도, 가만히 앉아서 道에 나아가는 것만 못하다.

예로부터 道를 중시한 까닭은 무엇인가?
道는 구하면 얻을 수 있고,

貴得有罪以免邪故為天下

為無為事無事味無味大
小多少報怨以德圖難於
其易為大於其細天下難
事必作於易天下大事必

유 죄 이 면 야　고 위 천 하 귀
有罪以免耶 故爲天下貴

〈六十三 章〉
위 무 위　사 무 사　미 무 미
爲無爲 事無事 味無味
대 소 다 소　보 원 이 덕
大小多少 報怨以德
도 난 어 기 이
圖難於其易
위 대 어 기 세
爲大於其細
천 하 난 사　필 작 어 이
天下難事 必作於易
천 하 대 사　필 작 어 세
天下大事 必作於細
시 이 성 인 종 불 위 대
是以聖人終不爲大
고 능 성 기 대
故能成其大
부 경 낙 필 과 신
夫輕諾必寡信
다 이 필 다 난
多易必多難
시 이 성 인 유 난 지
是以聖人猶難之
고 종 무 난 의
故終無難矣

잘못이 있어도 면할 수 있기 때문이 아
니겠는가?
그래서 道는 천하의 귀함이 되는 것이다.

〈六十三 章〉
함이 없음을 함으로 삼고,
일이 없음을 일로 삼으며,
맛이 없음을 맛으로 삼는다.
작음을 크게 하고, 적음을 많게 하며,
원한은 덕으로 갚는다.
어려운 일은 쉬울 때부터 시작하고,
큰 일을 작은 데서 시작해야 한다.
천하의 어려운 일은
반드시 쉬운 데서 시작되고,
천하의 큰 일은
반드시 작은 데서 시작된다.
그러므로 성인은 끝내 큰 일을 하지않기
때문에 늘 큰 일을 이룰 수 있다.
대저 가볍게 승낙하면 신뢰가 떨어지고,
가볍게 하는 일은 반드시 어려움을 만
난다.
그러므로 성인은 늘 만사를 어렵게 여기
므로 끝내 어려운 적이 없는 것이다.

93

其安易持其未兆易謀其
脆易泮其微易散為之於

未有治之於未亂合抱之
木生於毫末九層之臺起

於累土千里之行始於足
下為之敗之執者失之是

<六十四章>

기 안 이 지　기 미 조 이 모
其安易持　其未兆易謀

기 취 이 반　기 미 이 산
其脆易泮　其微易散

위 지 어 미 유
爲之於未有

치 지 어 미 란
治之於未亂

합 포 지 목　생 어 호 말
合抱之木　生於毫末

구 층 지 대　기 어 루 토
九層之臺　起於累土

천 리 지 행　시 어 족 하
千里之行　始於足下

위 지 패 지　집 자 실 지
爲之敗之　執者失之

시 이 성 인 무 위 고 무 패
是以聖人無爲故無敗

무 집 고 무 실
無執故無失

민 지 종 사
民之從事

상 어 기 성 이 패 지
常於幾成而敗之

신 종 여 시
愼終如始

즉 무 패 사
則無敗事

시 이 성 인 욕 불 욕
是以聖人欲不欲

<六十四章>

평온할 때 평온을 유지하기 쉽고,
조짐이 나타나기 전에 도모하기 쉬우며,
무를 때 녹아 없어지기 쉬우며,
미약할 때 흩어지기 쉽다.
일이 발생하기 전에 처리해야 하고,
혼란해지기 전에 다스려야 한다.
아름드리 큰 나무도 아주 작은 씨앗에서
생겨나고, 구층의 높은 누대도 한 줌 흙
에서 쌓여지며, 천리의 먼 길도 한 걸음
에서 시작된다.
인위적으로 하려는 자는 반드시 패할
것이요, 잡으려는 자는 반드시 놓칠 것
이다.
그러므로 성인은 함이 없기에 패함이
없고, 잡음이 없기에 놓침이 없다.
사람의 일은 언제나 성공하려다 실패하
는데, 끝마침을 시작할 때처럼 삼가한다
면, 실패하는 일이 없을 것이다.
그러므로 성인은 바라지 않음을 바라고,

95

不貴難得之貨學不學復
眾人之所過以輔萬物之

自然而不敢為
古之善為道者非以明民

將以愚之民之難治以其
智多故以智治國國之賊

불 귀 난 득 지 화
不貴難得之貨
학 불 학 복 중 인 지 소 과
學不學 復衆人之所過
이 보 만 물 지 자 연 이 불 감 위
以輔萬物之自然 而不敢爲

〈六十五章〉
고 지 선 위 도 자
古之善爲道者
비 이 명 민 장 이 우 지
非以明民 將以愚之
민 지 난 치 이 기 지 다
民之難治 以其智多
고 이 지 치 국 국 지 적
故以智治國 國之賊
불 이 지 치 국 국 지 복
不以智治國 國之福
지 차 량 자 역 계 식
知此兩者 亦稽式
상 지 계 식 시 위 현 덕
常知稽式 是謂玄德
현 덕 심 의 원 의
玄德深矣 遠矣
여 물 반 의
與物反矣
연 후 내 지 대 순
然後乃至大順

얻기 어려운 재화를 귀중하게 여기지 않는다. 성인의 학문은 배운 적이 없지만, 많은 사람들의 잘못을 바로잡아주며, 만물을 도와 본성을 찾아 주지만 감히 억지로 행하지 않는다.

〈六十五章〉
예로부터 道를 잘 실천하는 자는 道로써 백성을 깨우치려 하지 않고, 오히려 백성을 몽매하게 만든다. 백성을 다스리기 어렵다는 것은, 백성은 지혜를 많이 가지고 있기 때문이다.

그러므로 지혜로써 나라를 다스린다는 것은 국가를 해치는 일이 되고, 지혜를 쓰지 않고 나라를 다스리는 것은 나라의 복이 된다.

지혜를 쓰고 쓰지 않는 이 둘의 기준이 하나임을 알아야 하고, 항상 이 기준을 아는 심오한 능력을 '현덕'이라 일컫는다.

현덕은 심오하고 아득하며, 만물과 함께 근원으로 돌아간다.

그런 뒤에야 대도를 따르게 되는 것이다.

江海之所以能為百谷王
者以其善下之故能為百
谷王是以欲上民必以言
下之欲先民必以身後之
是以聖人處上而民不重
處前而民不害是以天下

〈六十六章〉

강해 지소 이
江海之所以

능 위 백 곡 왕 자
能爲百谷王者

이 기 선 하 지 고 능 위 백 곡 왕
以其善下之 故能爲百谷王

시 이 욕 상 민 필 이 언 하 지
是以欲上民 必以言下之

욕 선 민 필 이 신 후 지
欲先民 必以身後之

시 이 성 인 처 상 이 민 불 중
是以聖人處上而民不重

처 전 이 민 불 해
處前以民不害

시 이 천 하 락 추 이 불 염
是以天下樂推而不厭

이 기 부 쟁
以其不爭

고 천 하 막 능 여 지 쟁
故天下莫能與之爭

〈六十七章〉

천 하 개 위 아 도 대 사 불 초
天下皆謂我道大 似不肖

부 유 대 고 사 불 초 약 초
夫唯大 故似不肖 若肖

〈六十六章〉

강과 바다가 온갖 계곡물의 왕이 될 수
있는 것은 낮은 데로 처하기를 잘하기
때문에 온갖 계곡물의 왕이 되는 것이다.
그러므로 백성의 위에서 통치하려면
반드시 말로써 자기를 낮추어야 하며,
백성의 앞에서 지도하려는 자는
반드시 그 몸을 백성의 뒤에 두어야 한다.
그러므로 성인이 위에 있어도
아래 백성은 무겁다고 여기지 않고,
앞에 있어도 백성은
방해가 된다고 여기지 않으며,
천하 사람들이 즐거이 그를 추대하고,
싫어하지 않는다.
그는 항상 남과 다투지 않으므로
천하에 감히 그와 승부를
다툴 자가 아무도 없는 것이다.

〈六十七章〉

세상사람들이 말하기를
'나의 道는 크기는 하지만 道답지 않다'
고 한다.
크기 때문에 道답지 않다는 것이다.
만일 道처럼 보였다면

矣其細也夫我有三寶持
而保之一曰慈二曰儉三
曰不敢為天下先慈故能
勇儉故能廣不敢為天下
先故能成器長今舍慈且
勇舍儉且廣舍後且先死

구 의 기 세 야 부
久矣其細也夫

아 유 삼 보 지 이 보 지
我有三寶 持而保之

일 왈 자 이 왈 검
一曰慈 二曰儉

삼 왈 불 감 위 천 하 선
三曰不敢爲天下先

자 고 능 용 검 고 능 광
慈故能勇 儉故能廣

불 감 위 천 하 선 고 능 성 기 장
不敢爲天下先 故能成器長

금 사 자 차 용 사 검 차 광
今舍慈且勇 舍儉且廣

사 후 차 선 사 의
舍後且先 死矣

부 자 이 전 즉 승 이 수 즉 고
夫慈 以戰則勝 以守則固

천 장 구 지 이 자 위 지
天將救之 以慈衛之

〈六十八 章〉

선 위 사 자 불 무
善爲士者不武

선 전 자 불 노 선 승 적 자 불 여
善戰者不怒 善勝敵者不與

오래 전에 보잘 것 없이 되었을 것이다.
나는 세 가지 보물을 소중하게 간직하고
있으니, 그 첫째가 자애이고, 둘째가 검
약이며, 셋째는 천하 사람들 앞에 나서
지 않는 것이다.
자애할 수 있기 때문에 용감할 수 있고,
검약할 수 있기 때문에 널리 베풀 수 있
으며, 감히 남의 앞에 나서지 않기 때문
에, 기량있는 자들의 우두머리가 될 수
있다.
요즘 사람들은 자애를 버리고, 용감하려
고만 하고, 검약을 버리고 베풀기만 하
려하고 하며, 양보를 버리고 앞장서려고
만 한다면, 죽음에 이르고 말 것이다.
대저 자애로써 싸우면 이길 것이요, 자
애로 수비하면 견고할 것이다.
하늘이 장차 누군가를 구하려고 한다면,
자애로 그를 막아주고 감싸 줄 것이다.

〈六十八章〉
군통솔을 잘하는 자는 무용을 뽐내지않
고, 싸움을 잘하는 자는 분노를 드러내
지 않으며, 적을 잘 이기는 자는 맞부딪
쳐 싸우지 않고,

〈六十八 章〉

者為之不是謂不爭之德是謂用人之力是謂配天

古之極

用兵有言吾敢不為主而

為客不敢進寸而退尺是

謂行無行攘無臂扔無敵

선 용 인 자 위 지 하
善用人者爲之下
시 위 부 쟁 지 덕 　 시 위 용 인 지 력
是謂不爭之德 是謂用人之力
시 위 배 천 　 고 지 극
是謂配天 古之極

〈六十九章〉
용 병 유 언
用兵有言
오 감 불 위 주 이 위 객
吾敢不爲主而爲客
불 감 진 촌 이 퇴 척
不敢進寸而退尺
시 위 행 무 행 　 양 무 비
是謂行無行 攘無臂
잉 무 적 　 집 무 병
扔無敵 執無兵
화 막 대 어 경 적 　 경 적 기 상 오 보
禍莫大於輕敵 輕敵幾喪吾寶
고 항 병 상 가 　 애 자 승 의
故抗兵相加 哀者勝矣

〈七十章〉
오 언 심 이 지 　 심 이 행
吾言甚易知 甚易行

사람을 잘 쓰는 자는 자기를 낮추어 처
신한다. 이를 일컬어 부쟁의 미덕이라
하며, 이를 일컬어 용인의 힘이라고 한
다. 이를 일컬어 하늘의 道와 짝이 되는
배천이라 하며, 예로부터 내려오는 지극
한 道이다.

〈六十九章〉
용병에 대하여 이런 말이 있다.
'나는 감히 주인처럼 먼저하지 않고,
손님처럼 나중에 하며, 감히 한 치를 나
아가지 않고, 한 자를 물러난다.'
이를 일컬어 나아가고자 하나 나갈 수
없는 듯이 하며, 밀치고자 하나 팔뚝이
없는 듯이 하며, 당기고자 하나 당길 敵
이 없는 듯이 하며, 병기를 잡고자 하나
병기가 없는 듯이 한다.
적을 가볍게 보는 것 보다 더 큰 禍는 없
으니, 적을 가볍게 보면 나의 세 보배를
거의 잃게 된다.
그러므로 접전하는 쌍방의 군사력이 비
등할 때는 애통해 하는 자가 이기게 된다.

〈七十章〉
나의 말은 알기 쉽고 매우 행하기 쉬운데,

莫能知莫能行言有宗事有君夫唯无知是以不我

知知我者希則我者貴是以聖人被褐懷玉

〈七十一 章〉

知不知上不知知病夫唯病病是以不病聖人不病

天下막능지막능행
天下莫能知 莫能行
언유종 사유군
言有宗 事有君
부유무지 시이불아지
夫唯無知 是以不我知
지아자희 칙아자귀
知我者希 則我者貴
시이성인 피갈회옥
是以聖人 被褐懷玉

〈七十一 章〉
지부지상 부지지병
知不知上 不知知病
부유병병 시이불병 성인불병
夫唯病病 是以不病 聖人不病
이기병병 시이불병
以其病病 是以不病

〈七十二 章〉
민불외위 즉 대위지
民不畏威 則大威至
무압기소거 무염기소생
無狎其所居 無厭其所生
부유불염 시이불염
夫唯不厭 是以不厭
시이성인자지
是以聖人自知

천하 사람들이 알지도 못하고 실행하지
도 못한다. 말에는 종지가 있고, 일에는
주종이 있는데, 대저 나의 말을 알지 못
하니 나를 알지 못한다. 나를 아는 사람
이 거의 없고, 그만큼 나라는 존재는 귀
한 것이다. 그러므로 성인은 겉에 누더
기를 걸치고 있어도 가슴에는 귀한 옥을
품고 있는 것이다.

〈七十一 章〉
알면서 알지 못한다고 하는 것은 훌륭하
며, 알지 못하면서 안다고 여기는 것은
병이다. 대저 병을 병으로 여길 줄 알면
이 때문에 병에 걸리지 않는다. 성인이
병에 걸리지 않는 것은 이러한 병을 병
으로 깨닫고 있기 때문에 병에 걸리지
않는 것이다.

〈七十二 章〉
백성이 통치자의 위력을 두려워하지 않
게 되면 더 크게 두려워 할 일이 생기게
된다. 백성의 삶을 억압하지 말고, 백성
들의 삶을 지겹게 하지 말아야 한다. 백
성들의 삶이 지겹지 않아야 통치자를 지
겹게 생각하지 않는다. 그러므로 성인은

自知不自見自愛不自貴
故去彼取此
勇於敢則殺勇於不敢則
活此兩者或利或害天之
所惡孰知其故是以聖人
猶難之天之道不爭善勝

불 자 현
不自見

자 애 불 자 귀 고 거 피 취 차
自愛不自貴 故去彼取此

〈七十三 章〉

용 어 감 즉 살 용 어 불 감 즉 활
勇於敢則殺 勇於不敢則活

차 양 자 혹 리 혹 해
此兩者 或利或害

천 지 소 오 숙 지 기 고
天之所惡 孰知其故

시 이 성 인 유 난 지
是以聖人猶難之

천 지 도 부 쟁 이 선 승
天之道 不爭而善勝

불 언 이 선 응 불 소 이 자 래
不言而善應 不召而自來

천 연 이 선 모
繟然而善謀

천 망 회 회 소 이 불 실
天網恢恢 疏而不失

〈七十四 章〉

민 불 외 사 내 하 이 사 구 지
民不畏死 奈何以死懼之

자신을 알지만 자신을 드러내지 않고,
자신을 아끼지만 자신을 귀하게 여기지
않기 때문에 후자(自見 自貴)을 버리고,
전자(自知 自愛)를 취한다.

〈七十三 章〉

감히 일을 강행하는데
용감한 자는 죽음을 자초하고,
감히 일을 강행하지 않는데
용감한 자는 살아남는다.
이 두 용기중 어떤 것은 이롭고,
어떤 것은 해를 본다.
하늘이 싫어하는 것은
누가 그 원인을 알겠는가?
성인조차도 분명하게 말하기 어렵다.
하늘의 道는 다투지 않지만 잘 이기고,
말하지 않아도 잘 응하며,
부르지 않지만 저절로 다가오고,
허술한 듯해도 잘 도모하니,
하늘의 그물은 크고도 넓어
성긴 듯해도 아무 것도 놓치는 것이 없다.

〈七十四 章〉

백성이 죽음을 두려워하지 않는데
어찌 죽음으로 그들을 위협하겠는가?

〈七十四 章〉

若使民常畏死而為奇者
吾得執而殺之孰敢常有
司殺者殺夫代司殺者殺
是謂代大匠所夫代大匠
斲希有不傷其手者矣
民之饑以其上食稅之多

약 사 민 상 외 사 이 위 기 자
若使民常畏死 而爲奇者
오 득 집 이 살 지
吾得執而殺之
숙 감 상 유 사 살 자 살
孰敢 常有司殺者殺
부 대 사 살 자 살
夫代司殺者殺
시 위 대 대 장 착 부 대 대 장 착
是謂代大匠斲 夫代大匠斲
희 유 불 상 기 수 자 의
希有不傷其手者矣

〈七十五章〉

민 지 기 이 기 상 식 세 지 다 시 이 기
民之饑 以其上食稅之多 是以饑
민 지 난 치 이 기 상 지 유 위
民之難治 以其上之有爲
시 이 난 치
是以難治
민 지 경 사 이 기 상 구 생 지 후
民之輕死 以其上求生之厚
시 이 경 사
是以輕死
부 유 무 이 생 위 자
夫唯無以生爲者

만약 백성들이 참으로 죽음을 두려워하
도록 이상한 짓을 하는 자가 있어
내가 그를 잡아 죽일 수 있으나,
어찌 감히 그런 짓을 하겠는가?
항상 죽임을 관장하는 자가 있어서
그 자가 사람을 죽여야 한다.
죽임을 관장하는 자를 대신하여
사람을 죽이는 것은
목수를 대신해 자귀질을 하는 것과 같다.
목수를 대신하여 자귀질을 하는 사람치
고, 자기 손을 다치지 않은 자가 드물 것
이다.

〈七十五章〉

백성이 굶주리는 것은 위에서
세금을 많이 거두기 때문이다.
그러므로 굶주리게 된다.
백성을 다스리기 어려운 것은
위에서 有爲를 좋아하기 때문이다.
그러므로 다스리기 어렵게 된다.
백성이 죽음을 가벼이 여기는 것은
위에서 부유한 삶을 추구하기 때문이다.
그러므로 죽음을 가벼이 여기게 된다.
대저 부유한 삶을 추구하지 않는 사람이

賢於貴生
人之生也柔弱其死也堅
強萬物草木之生也柔脆
其死也枯槁故堅強者死
之徒柔弱者生之徒是以
兵強則滅木強則折堅強

시 현 어 귀 생
是賢於貴生

〈七十六 章〉

인 지 생 야 유 약　기 사 야 견 강
人之生也柔弱 其死也堅强

만 물 초 목 지 생 야 유 취
萬物草木之生也柔脆

기 사 야 고 고　고 견 강 자 사 지 도
其死也枯槁 故堅强者死之徒

유 약 자 생 지 도
柔弱者生之徒

시 이 병 강 즉 멸　목 강 즉 절
是以兵强則滅 木强則折

견 강 처 하　유 약 처 상
堅强處下 柔弱處上

〈七十七 章〉

천 지 도　기 유 장 궁 여
天之道 其猶張弓與

고 자 억 지　하 자 거 지
高者抑之 下者擧之

유 여 자 손 지　부 족 자 보 지
有餘者損之 不足者補之

천 지 도
天之道

삶을 귀하게 여기는 사람보다
더 현명한 것이다.

〈七十六 章〉

사람이 살아있을 때는
몸이 부드럽고 약하지만,
죽은 후에는 몸이 단단하고 강해진다.
풀과 나무 등 만물은
살아있을 때는 부드럽고 연하지만,
죽으면 마르고 딱딱해 진다.
그러므로 단단하고 강한 것은 죽음의 무
리이며, 부드럽고 약한 것은 삶의 무리
이다.
그러므로 병력이 유연하지 못하고,
강하면 반드시 패배하고,
나무가 강하면 반드시 부러진다.
강하고 큰 것은 열세로 떨어지고,
부드럽고 약한 것이 우세를 차지한다.

〈七十七 章〉

하늘의 道는 활시위를 당기는 것과 같다.
높으면 그것을 낮추고,
낮으면 그것을 들어올리며,
지나치면 힘을 조금 줄이고,
부족하면 힘을 조금 더한다.
하늘의 道는

有餘而補不足人之道則
不然損不足以奉有餘孰
能有餘以奉天下唯有道
者是以聖人為而不恃功
成而不處其不欲見賢
天下莫柔弱於水而攻堅

손유여이보부족 인지도즉불연
損有餘而補不足 人之道則不然

손부족이봉유여
損不足以奉有餘

숙능유여이봉천하
孰能有餘以奉天下

유유도자 시이성인 위이불시
唯有道者 是以聖人 爲而不恃

공성이불처 기불욕현현
功成而不處 其不欲見賢

〈七十八 章〉
천하막유약어수
天下莫柔弱於水

이공견강자막지능승
而攻堅强者莫之能勝

이기무이역지
以其無以易之

약지승강 유지승강
弱之勝强 柔之勝剛

천하막부지 막능행
天下莫不知 莫能行

시이성인운
是以聖人云

수국지구 시위사직주
受國之垢 是謂社稷主

남는 쪽을 덜어서 부족한 쪽에 보태주지만
사람의 道는 그렇지 않아서
부족한 쪽을 덜어서 남는 쪽에 보탠다.
누가 남는 쪽을 덜어내어
천하에 바칠 수 있겠는가?
오직 道가 있는 사람이다.
그러므로 성인은 천하를 위해 힘쓰지만
힘을 다했다고 여기지 않고,
공을 이루지만 공을 자랑하지 않으며,
자기의 현명함을 드러내지도 않는다.

〈七十八 章〉
하늘 아래 물보다 더 부드럽고 연약한
것은 없지만, 단단하고 강한 것을 치는
데 물보다 더 나은 것이 없으니, 그 무엇
으로도 물을 대신할 만한 것이 없기 때
문이다.
약한 것이 강한 것을 이길 수 있고,
연한 것이 단단한 것을 이길 수 있다는
것을 천하 사람들이 모르는 이 없건마는
그것을 능히 실행하지 못한다.
그러므로 성인이 말한다.
'나라의 온갖 굴욕을 감수하는 자만이 나
라를 다스릴 수 있고,

稷主受國之不祥是為天

下王正言若反

〈七十八 章〉

和大怨必有餘怨安可以

為善是以聖人執左契而

不責於人有德司契無德

司徹天道無親常與善人

수 국 지 불 상 시 위 천 하 왕
受國之不祥 是謂天下王
정 언 약 반
正言若反

〈七十九章〉
화 대 원 필 유 여 원 안 가 이 위 선
和大怨 必有餘怨 安可以爲善
시 이 성 인 집 좌 계 이 불 책 어 인
是以聖人執左契 而不責於人
유 덕 사 계 무 덕 사 철
有德司契 無德司徹
천 도 무 친 상 여 선 인
天道無親 常與善人

〈八十章〉
소 국 과 민
小國寡民
사 유 십 백 지 기 이 불 용
使有什伯之器而不用
사 민 중 사 이 불 원 사
使民重死而不遠徙
수 유 주 여 무 소 승 지
雖有舟輿 無所乘之
수 유 갑 병 무 소 진 지
雖有甲兵 無所陳之

나라의 온갖 재앙을 감수하는 자만이
나라의 군왕이 될 수 있다.'
바른 말은 이와 같이 반대로 들린다.

〈七十九章〉
큰 원한은 아무리 잘 화해해도
반드시 그 원한의 앙금이 남는데,
어찌 잘 처리했다고 할 수 있겠는가?
성인은 왼손에 어음을 들고 있어도
채무자를 결제하라고 독촉하지 않는다.
덕이 있는 사람은 채무처럼 너그럽고,
덕이 없는 사람은 세무처럼 따진다.
하늘의 道는 편애하는 일이 없이
언제나 선한 사람의 편에 선다.

〈八十章〉
나라를 작게 하고 백성을 적게 하면,
열 명, 백 명의 몫을 하는 그릇이 있어도
불러서 쓸 일이 없게 된다.
백성들이 죽음을 두려워하여
멀리 이사하는 일이 없게 되면
비록 배나 수레가 있어도
탈 일이 없게 되며,
비록 갑옷과 병기가 있어도
그것을 펼쳐 쓸 일이 없게 된다.

結繩而用之甘其食美其
服安其居樂其俗鄰國相

望雞犬之聲相聞民至老
死不相往來

信言不美美言不信善者
不辯辯者不善知者不博

사 민 부 결 승 이 용 지
使民復結繩而用之

감 기 식 미 기 복 안 기 거 낙 기 속
甘其食 美其服 安其居 樂其俗

인 국 상 망 계 견 지 성 상 문
鄰國相望 鷄犬之聲相聞

민 지 노 사 불 상 왕 래
民至老死 不相往來

〈八十一 章〉

신 언 불 미 미 언 불 신
信言不美 美言不信

선 자 불 변 변 자 불 선
善者不辯 辯者不善

지 자 부 박 박 자 부 지
知者不博 博者不知

성 인 불 적
聖人不積

기 이 위 인 이 유 유
旣以爲人已愈有

기 이 여 인 이 유 다
旣以與人已愈多

천 지 도 리 이 부 해
天之道 利而不害

성 인 지 도 위 이 부 쟁
聖人之道 爲而不爭

백성들이 다시 노끈을 매는 일상 생활로
돌아가면 먹는 것이 맛이 있고, 입는 것
이 보기 좋으며, 거처함이 편안하고 풍
속이 즐거울 것이다.
이웃하는 나라들이 서로 잘되기를 바라
며, 닭소리 개소리 들리는 가까운 곳에
살지만, 늙어 죽을 때까지 서로 왕래할
일이 없을 것이다.

〈八十一 章〉

진실한 말은 아름답지 않으며,
아름다운 말은 진실하지 않다.
선한 사람은 말주변이 없고,
말주변이 있는 사람은 선하지 않다.
아는 사람은 떠벌이지 않고,
떠벌이는 사람은 아는게 없다.
성인은 쌓아두지 않고,
사람들을 위해 베풀지만,
더욱 더 많이 가지게 되고,
다른 사람들에게 나누어 줌으로써
더욱 많이 쌓이게 된다.
하늘의 道는 만물을 이롭게 하고,
해치는 일이 없으며,
성인의 道는 다른 사람을 도와줄 뿐,
남과 다투는 일이 없는 것이다.

老子道德經　辛丑端午節

二樂為　松窗下

柏山　吴丈樂

도덕경 명구 색인

柏山 吳 東 燮
Baeksan Oh Dong-Soub

▪ 1947 영주. 관: 해주. 호: 柏山, 二樂齋, 踽洋軒. ▪ 경북대학교, 서울대학교 대학원(교육학박사) ▪ 석계 김태균선생, 시암 배길기선생 사사 수호 ▪ 대한민국서예미술공모대전 초대작가, 대구광역시서예대전 초대작가, 경상북도서예대전 초대작가, 영남서예대전 초대작가 ▪ 전시:서예전(2011 대백프라자갤러리), 서예와 사진(2012 대구문화예술회관), 초서비파행전(2013 대구문화예술회관), 성경서예전(LA소망교회 2014), 교남서단전, 등소평탄생 100주년서예전(대련), 캠퍼스사진전, 천년살이우리나무사진전, 산과 삶 사진전 ▪ 휘호 : 모죽지랑가 향가비(영주), 김종직선생묘역 중창비(밀양), 신득청선생 가사비(영덕), 경북대학교 교명석, 첨단의료단지 사시석(대구) ▪ 서예저서 : 초서고문진보 1, 초서고문진보 2, 초서한국한시 오언절구편3, 칠언절구편4, 초서효경5, 초서대학6, 초서한시오언7, 초서한시칠언8 ▪ 한국서예미술진흥협회 부회장, 한국미술협회 회원, 대구광역시미술협회 회원, 대구경북서가협회 회원, 교남서단 회장 역임, 사광회 회장 역임 ▪ 전 경북대학교 교수, 요녕사범대학(대련) 연구교수, 이와나나대학(그리스)연구교수, 텍사스대학(미국)연구교수 ▪ 만오연서회, 일청연서회, 경묵회 지도교수 ▪ 경북대학교 평생교육원서예아카데미 서예지도교수 ▪ 경북대학교 명예교수 ▪ 대구미술협회 수석부회장 ▪ 백산서법연구원 원장

백산서법연구원
대구시 중구 봉산문화2길 35 우.41959 / TEL : 070-4411-5942 / H·P : 010-3515-5942
/ E-mail : dsoh@knu.ac.kr / www.ohdongsoub.artko.kr

老子道德經

예서 1

인쇄일 ｜ 2021년 9월 6일
발행일 ｜ 2021년 9월 20일

지은이 ｜ 오동섭
　주소 ｜ 대구시 중구 봉산문화2길 35 백산서법연구원
　전화 ｜ 070-4411-5942 / 010-3515-5942

펴낸곳 ｜ **이화문화출판사**
대　표 ｜ 이홍연 · 이선화
　주소 ｜ 서울시 종로구 인사동길12 대일빌딩 310호
　전화 ｜ 02-738-9880(대표전화)
　　　　 02-732-7091~3(구입문의)
homepage ｜ www.makebook.net

ISBN 979-11-5547-503-4

값 ｜ 25,000원